中国当代学院派陶艺三十家

——2009年度美术报艺术节陶艺家学术提名展

EXHIBITION OF THE CHINESE CONTEMPORARY THIRTY ACADEMIC SCHOOLS OF CERAMIC ART AND THE ACADEMIC NOMINATION OF CERAMIC ARTISTS AT 2009 FINE ARTS FESTIVAL

刘正　周武　司文阁　主编

主办　美术报社　浙窑国际创作中心　中国美术学院公共艺术学院陶瓷与工艺美术系
承办　浙窑美术馆

中国美术学院出版社

目　录

序一 ——刘正　　　　　　　　　　　3

序二 ——司文阁　　　　　　　　　　4

学术支持 ——陈淞贤　　　　　　　　8

艺术家作品（按姓氏笔画排列）

王纪平　　　　　　　　　　　　　12

白　磊　　　　　　　　　　　　　14

白　明　　　　　　　　　　　　　16

司文阁　　　　　　　　　　　　　18

刘建国　　　　　　　　　　　　　20

刘　正　　　　　　　　　　　　　22

吕品昌　　　　　　　　　　　　　24

吕金泉　　　　　　　　　　　　　26

许　群　　　　　　　　　　　　　28

陈光辉　　　　　　　　　　　　　30

何炳钦　　　　　　　　　　　　　32

陆　斌　　　　　　　　　　　　　34

李素芳　　　　　　　　　　　　　36

沛雪立　　　　　　　　　　　　　38

邱耿钰　　　　　　　　　　　　　40

沈　岳　　　　　　　　　　　　　42

吴光荣　　　　　　　　　　　　　44

吴　昊　　　　　　　　　　　　　46

远　宏　　　　　　　　　　　　　48

金文伟　　　　　　　　　　　　　50

孟福伟　　　　　　　　　　　　　52

周　武　　　　　　　　　　　　　54

郑　宁　　　　　　　　　　　　　56

胡小军　　　　　　　　　　　　　58

姚永康　　　　　　　　　　　　　60

黄焕义　　　　　　　　　　　　　62

康　青　　　　　　　　　　　　　64

蒋颜泽　　　　　　　　　　　　　66

戴雨享　　　　　　　　　　　　　68

魏　华　　　　　　　　　　　　　70

后记　　　　　　　　　　　　　　102

序 一

　　中国的陶瓷艺术是中国的国粹。它上下历史近万年，可以说是中国文化史中最灿烂、最优美的篇章之一。在上世纪八十年代以前，中国的陶瓷艺术可以说都属于工艺美术的范畴，是"实用+美"的产物。八十年代以后，由于受西方当代艺术的影响，陶瓷材料被艺术家重新认识，成为本身可以自立，具有与国画材料、油画材料和版画材料等媒材同等的功能，并被艺术家大量使用的艺术创作的媒介。时光飞逝，转瞬已近半个甲子。三十年的时间，中国当代陶艺的发展，从最初模仿西方艺术的表现形式，到逐步关注本民族文化的精神和格调的表现，中国当代陶艺经历了一个比较曲折的发展过程。在本次《美术报》推介的三十位中国当代著名陶艺家的作品展中，我们可以看到在这个发展过程中留下的雪泥鸿爪。

　　这种对中国传统文化精神及其格调的关注在群体意识上的觉醒，是否可以看作是中国当代陶艺走向成熟的标志呢？正是在这一点上，本次展览的策划与实施显现出特殊的意义。对于关注中国当代陶艺发展的观众来说，它如蚕蛹化蝶，使人心旷神怡。

<div align="right">

刘正

2009年11月于杭州

</div>

序 二

昨天，杭城的第一场雪来的突然，发现院子石臼里的水都冻成了冰，非常干净纯粹。亦如这些年对陶艺的坚持，因为喜欢，希望能将传承几千年的陶瓷文明，通过自己，通过身边因陶瓷而结缘的各位艺术家以及新生力量再次发扬光大。

我们的国家经历百年风雨沧桑后，一直在修生养息，而我们最引以为傲的陶瓷艺术精髓也在人们的生活中渐渐沉没，为生计奔波的我们忽略了昔日对生活用器之美的追求。半个世纪后的今天，我们的国家再次屹立世界，提升生活品质变得更加急迫，对生活用器的要求也到达一个新的节点，人们不再满足于随处可见的低劣的陶瓷用器，学院派艺术家们的使命感油然而生。

浙窑在这个交界点诞生，坚信艺术引领生活，并一直努力朝着来时的方向前进，致力于打造具有先锋性和当代特色的学院派陶艺创作中心，以先锋的理念引领陶瓷日用器的发展潮流。

至今，浙窑公园开园已一年有余。泡一杯龙井茶，站在工作室的阳台上，冬日的暖阳温柔的照在身上，看着波光粼粼的运河水，时而掠过的白鹭，更感安静祥和，我们更确定自己的梦想和坚持。

感谢此次参展的艺术家，感谢美术报对中国陶艺的非常关注！

土、水、火的传奇在延续千年后将更添光芒。

司文阁

乙丑初冬　浙窑公园

陈淞贤

1941年生，浙江上虞人。

1965年毕业于浙江美术学院工艺美术系，同年留校任教。历任浙江美术学院工艺系主任、中国美术学院工业设计与陶艺系主任、院学术学位委员会委员。现为中国美术学院教授、研究生导师、联合国科教文组织——国际陶艺协会中国大陆首批会员、中国美协陶艺委员会委员、中国首届陶艺大师评审委员、全国七届陶展评审委员会副主任。

陈淞贤善于把握历史文脉，融会当代文化，擅长青瓷及现代陶艺，作品风格轻松洒脱，格调清新高雅，具很高的艺术品位及鲜明的艺术个性。曾先后参加"美国芝加哥国际新形式艺术博览会"、"新加坡当代中国青瓷名家展"、"全国首届现代陶艺展"、"全国九届美展"等重大艺术活动，并为中国历史博物馆及美、新等国重大收藏机构收藏。著作有《中国传统陶瓷艺术研究》、《中国历代陶瓷饰纹》、《陶艺的当代风格》、《传统陶艺与现代陶艺》等。1989年创建浙江省陶艺协会，1998年策划"首届中国当代青年陶艺家作品双年展"。因为发展中国文化事业做出突出贡献，1992年，国务院授予"政府特殊津贴"，1996年名字截入"英国剑桥世界名人录"。

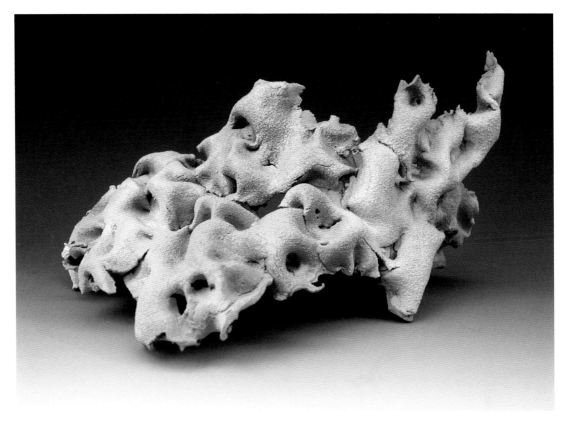

陈淞贤　涛　50cm

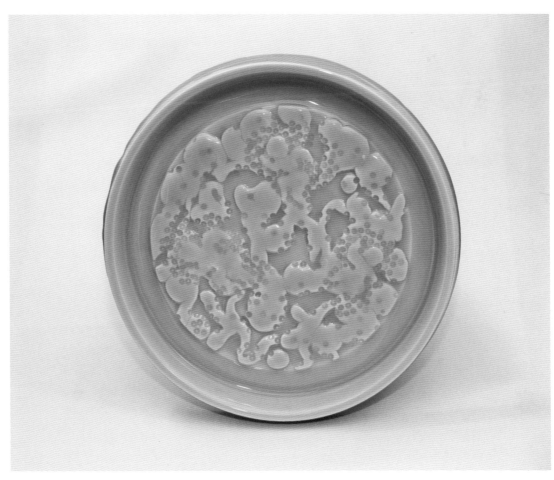

陈淞贤　乐盘　30cm

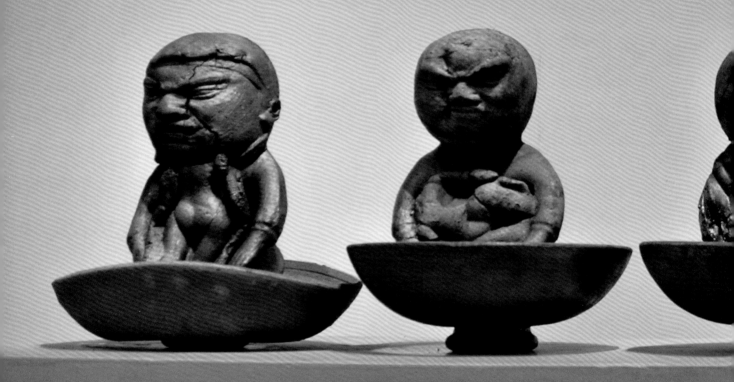

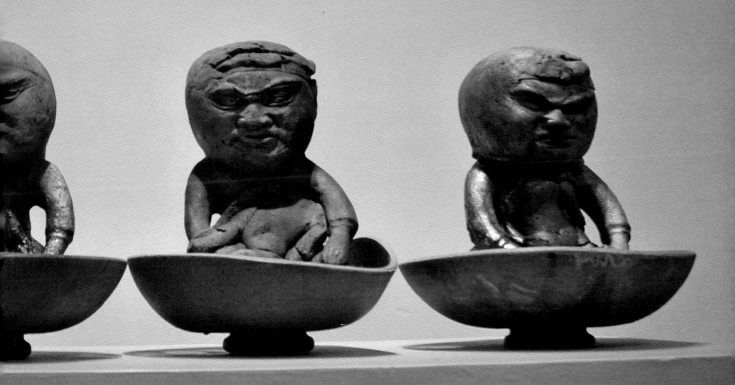

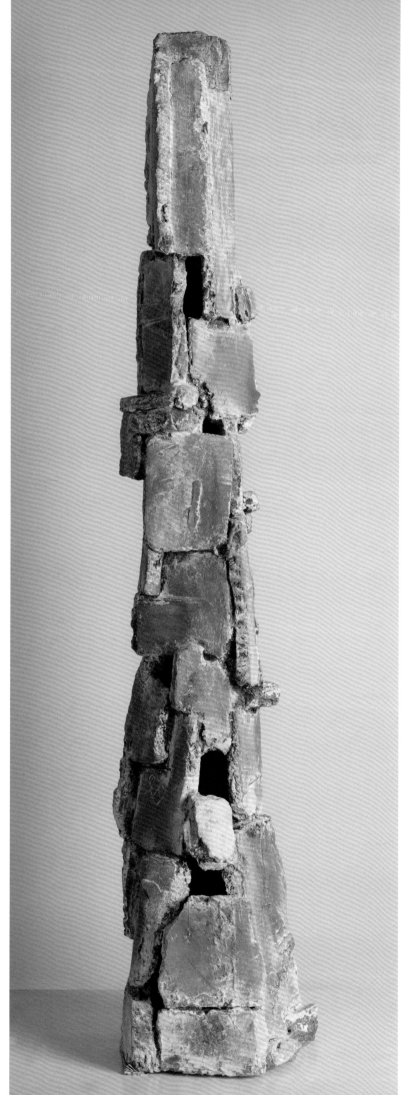

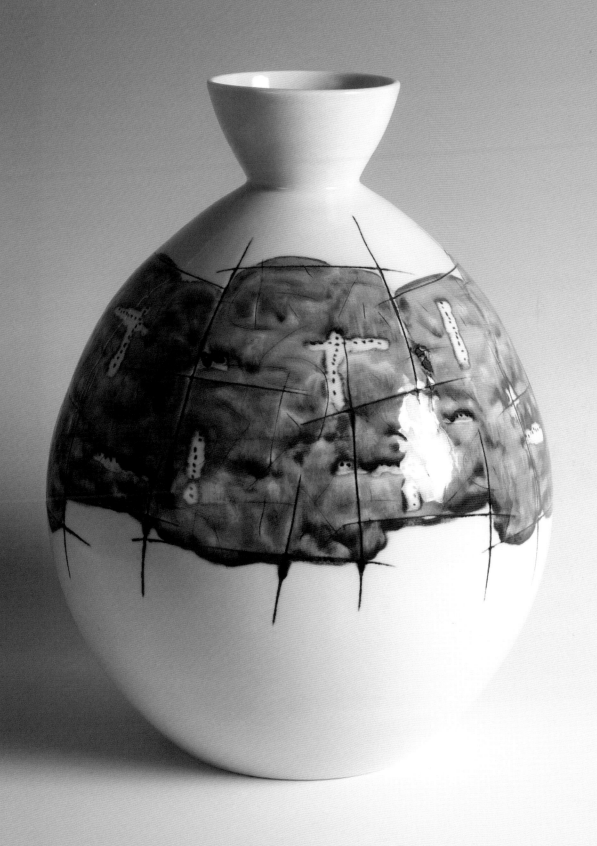

白磊　红色的变奏　41.5cm×32cm　15

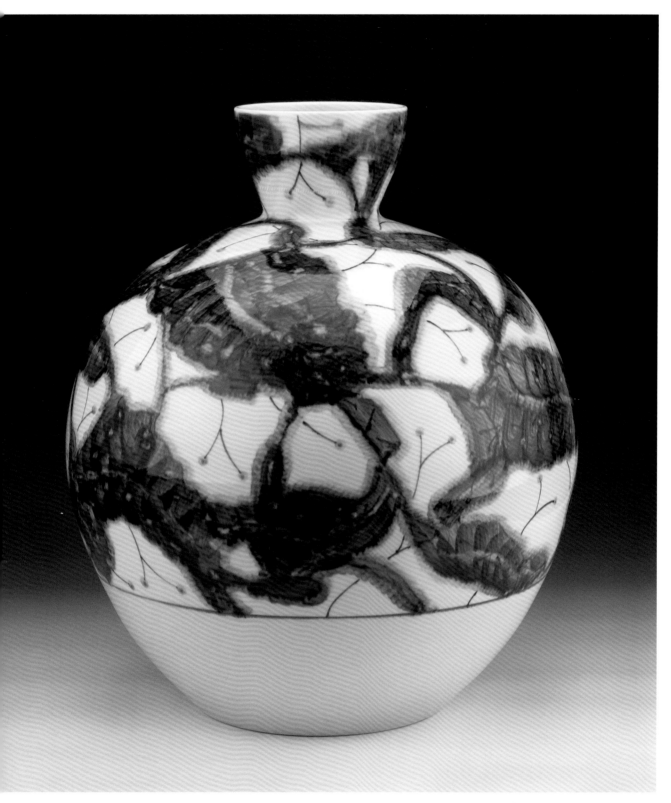

白明　灵隐清幽　52cm×44cm

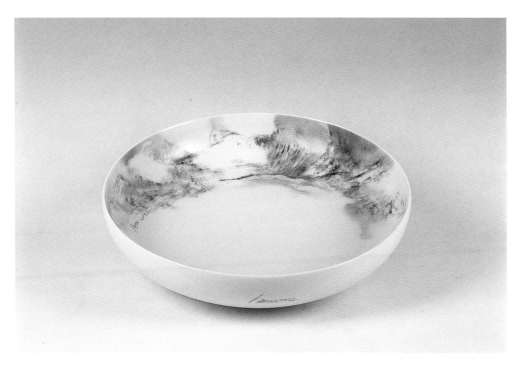

白明　盘中山水　56cm

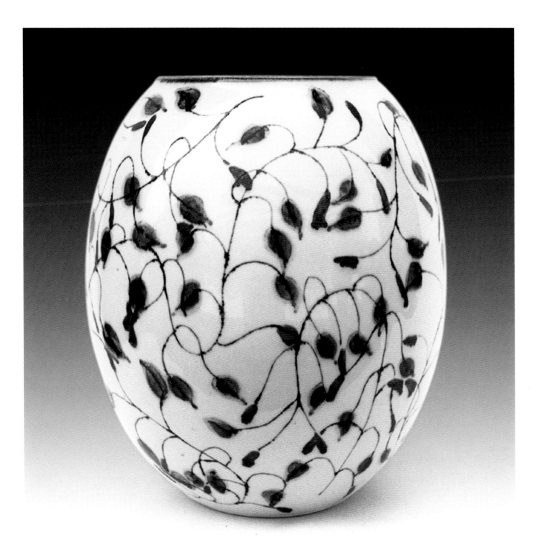

白明　春之舞　30.1cm×28.5cm

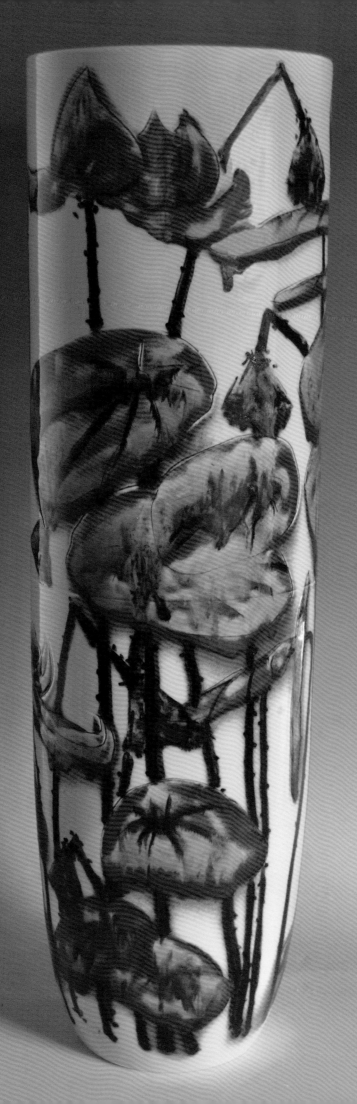

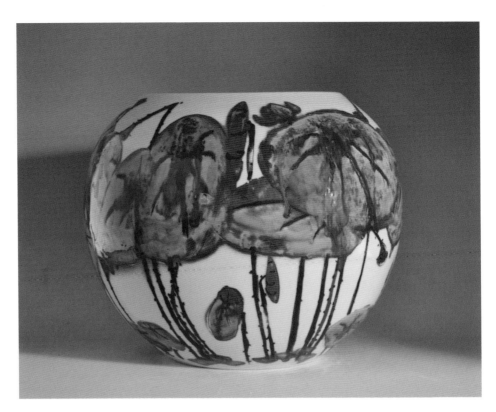

司文阁　醉荷系列II　39cm×33cm

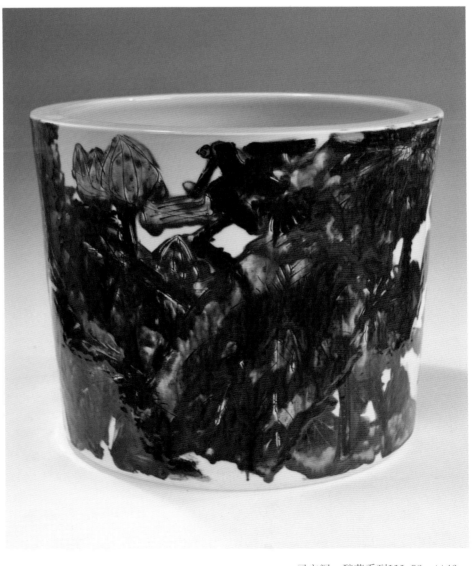

司文阁　醉荷系列III　52cm×46cm

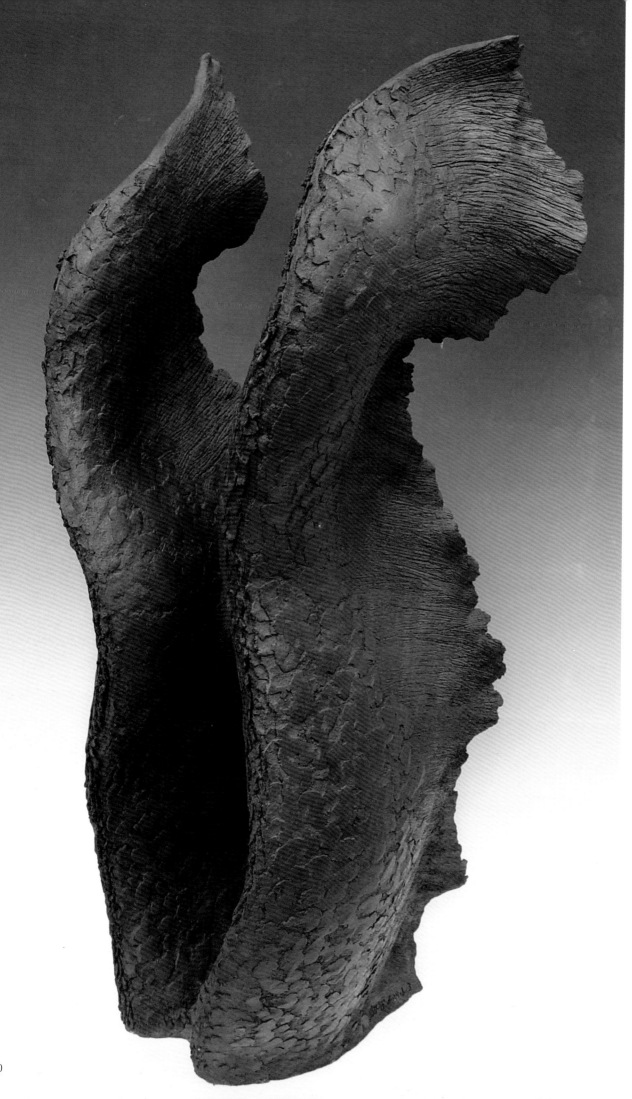

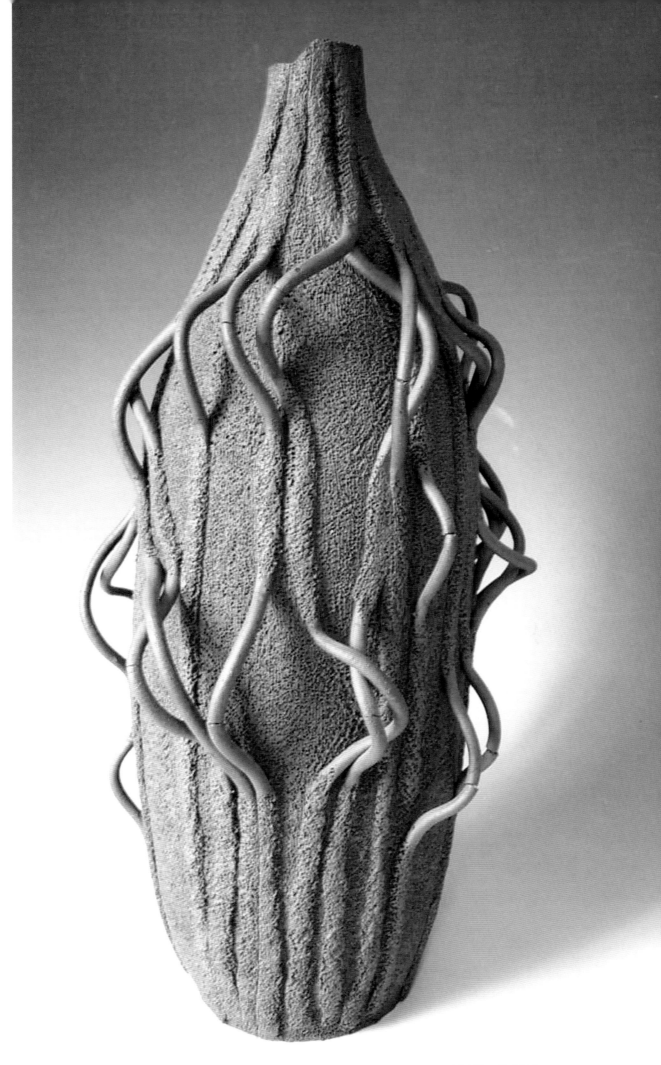

刘建国　息息相生　46cm×23cm　21

刘正　惊蛰　110cm×68cm

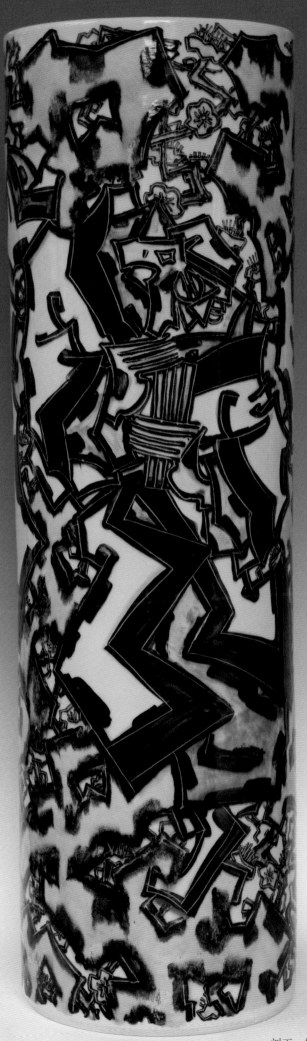

刘正　探梅　110cm×32cm　23

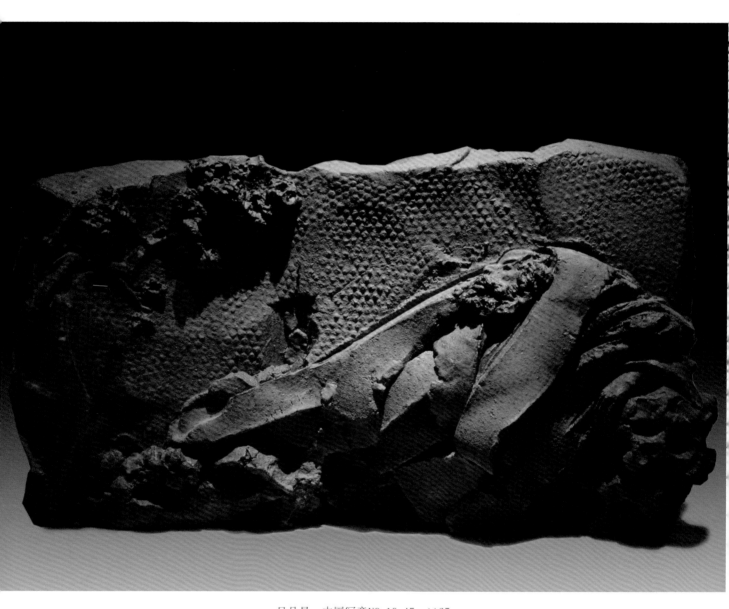

吕品昌　中国写意NO.10　45cm×65cm

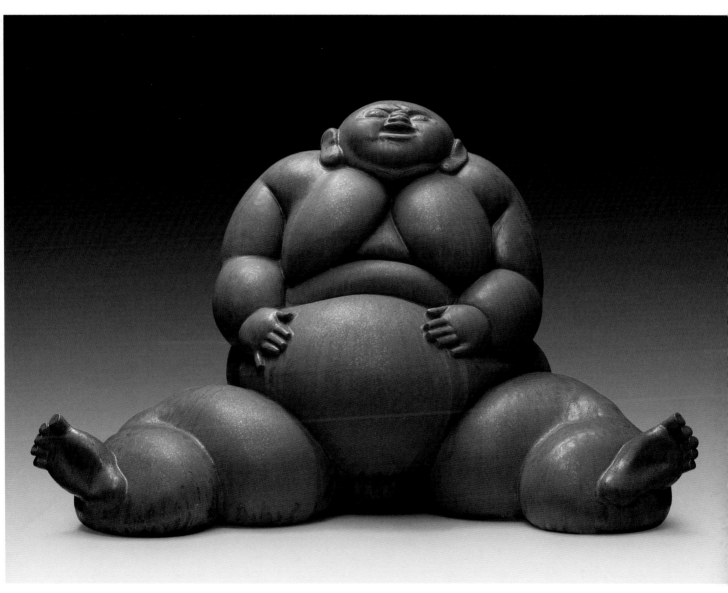

吕品昌　罗汉no[1].6　45cm×56cm

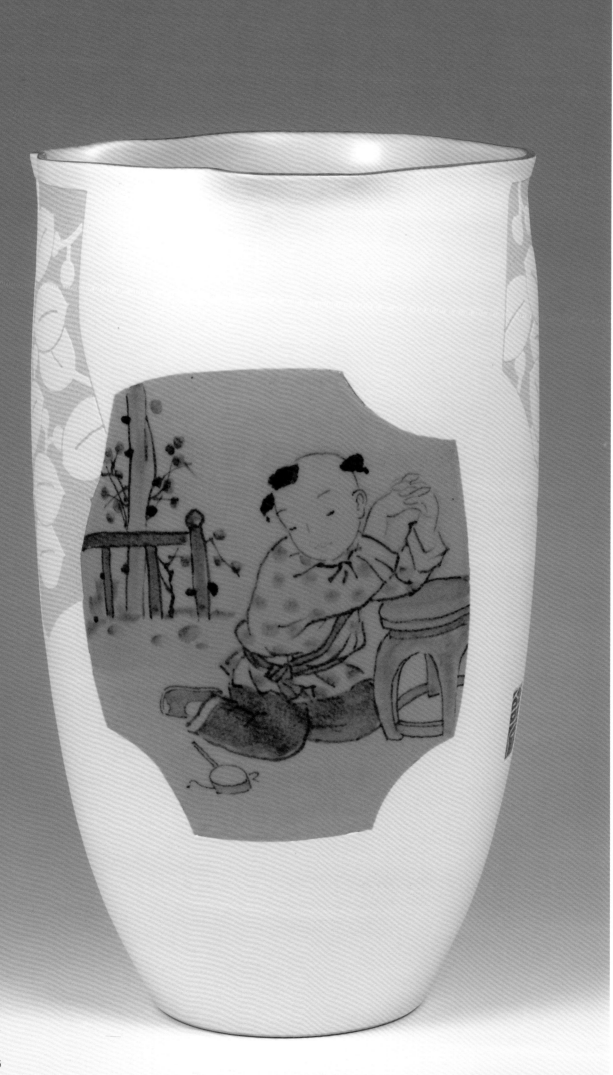

呂金泉　天真　42cm×17cm

26

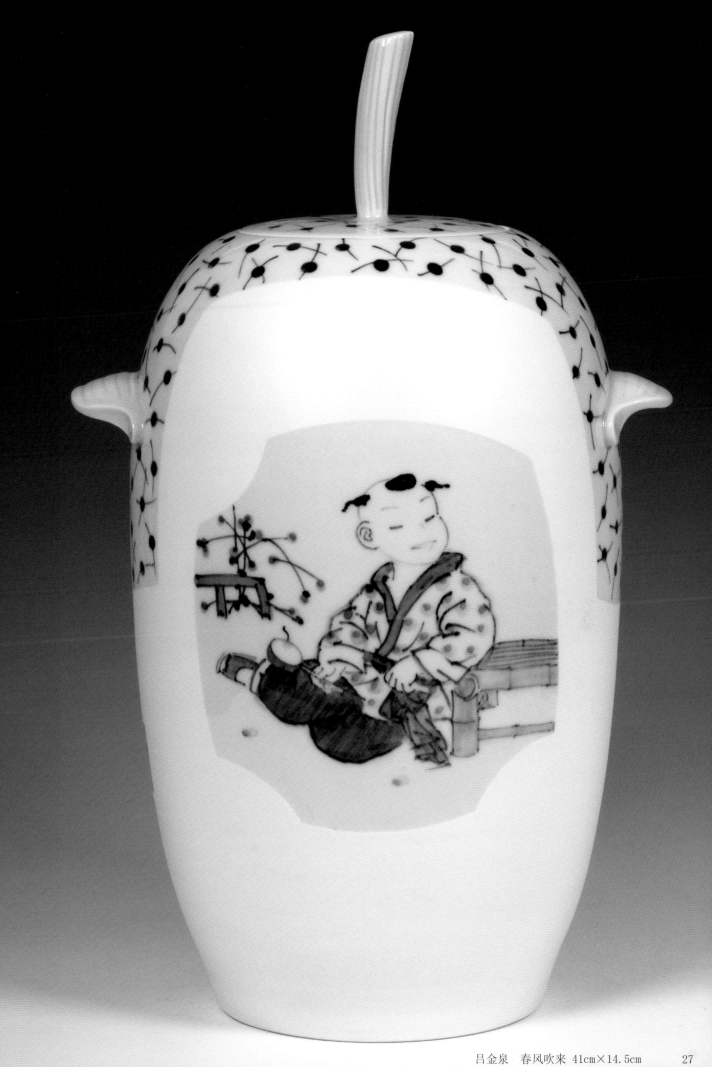

吕金泉　春风吹来　41cm×14.5cm　　27

许群　沁　13.5cm×31cm

许群　莹　12.7cm×28cm

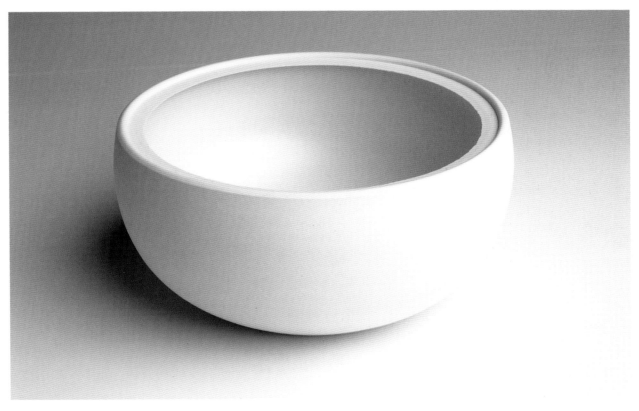

许群　敏　15.5cm×33cm

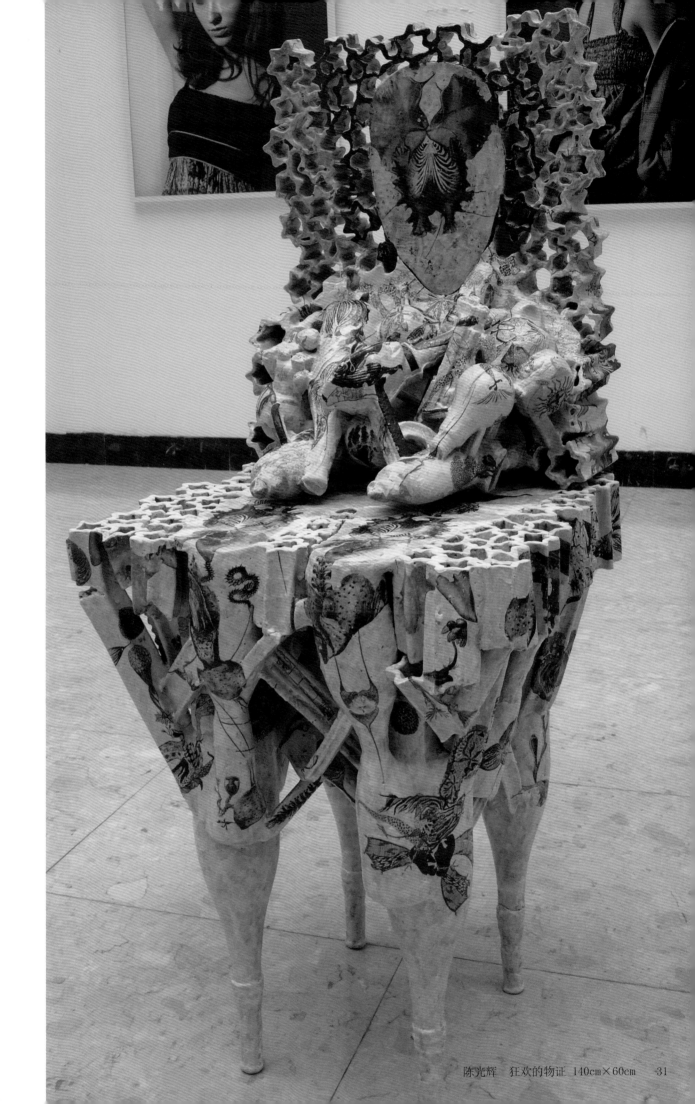

陈光辉 狂欢的物证 140cm×60cm 31

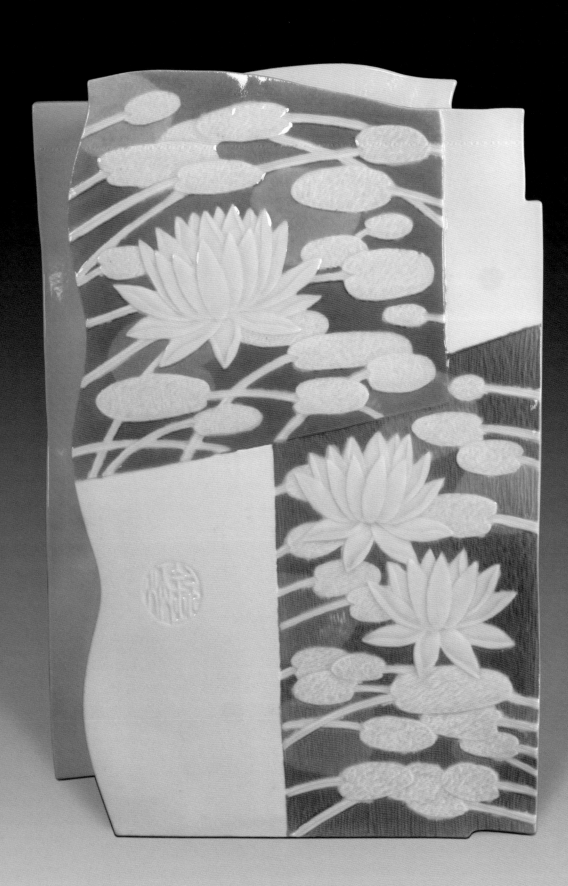

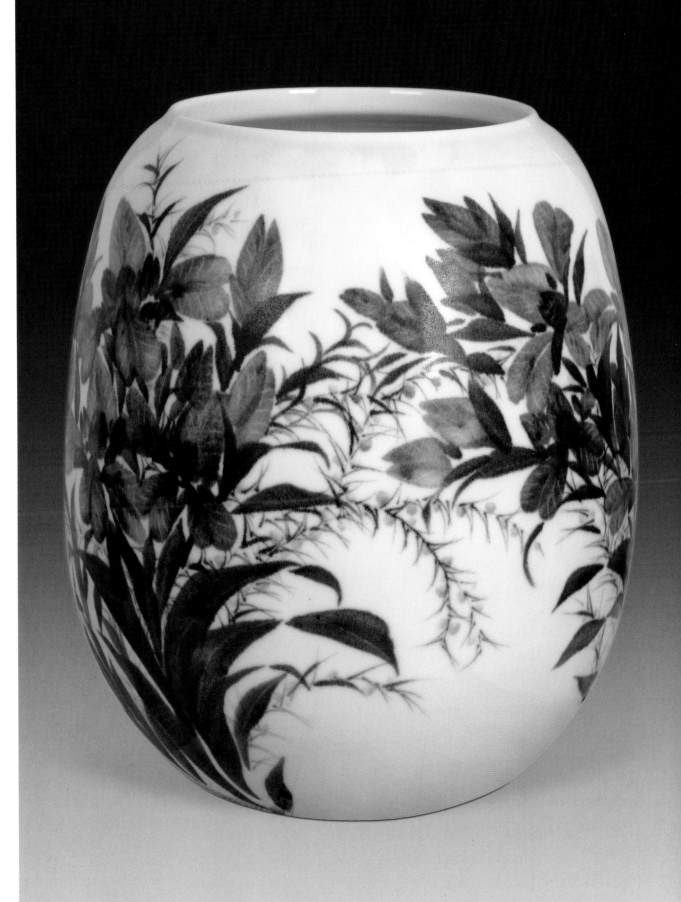

何炳钦　咏兰　44cm×40cm　33

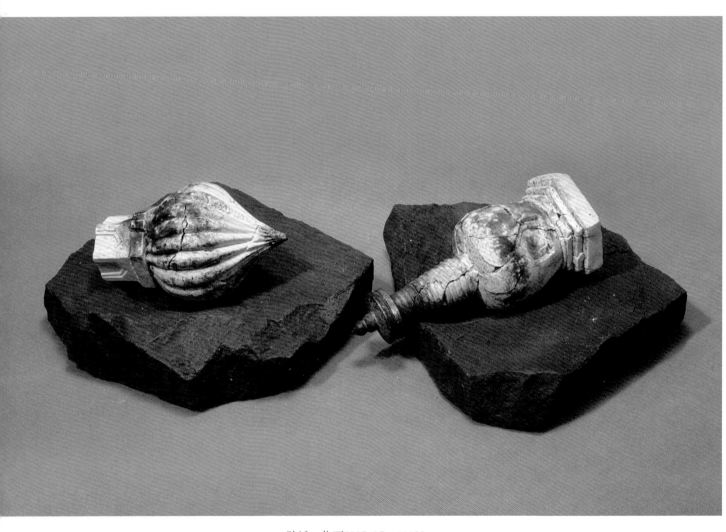

陆斌　化石2005　35cm×100cm

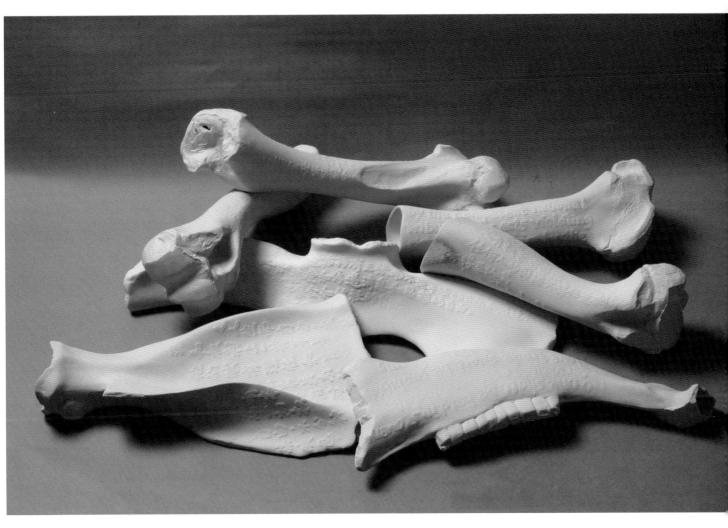

陆斌　化石2008V　35cm×80cm

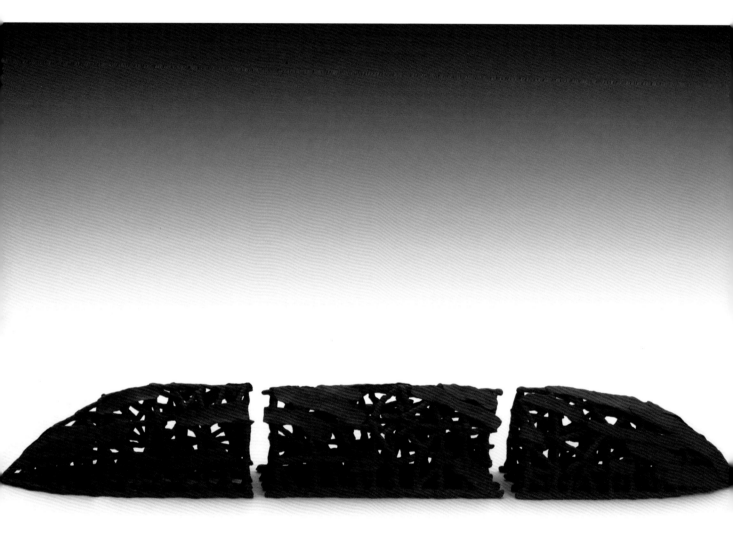

李素芳　秋山 12.3cm×120cm

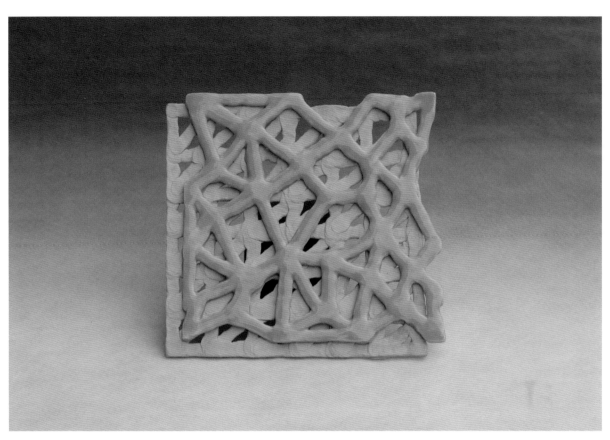

李素芳　清影 22cm×23cm

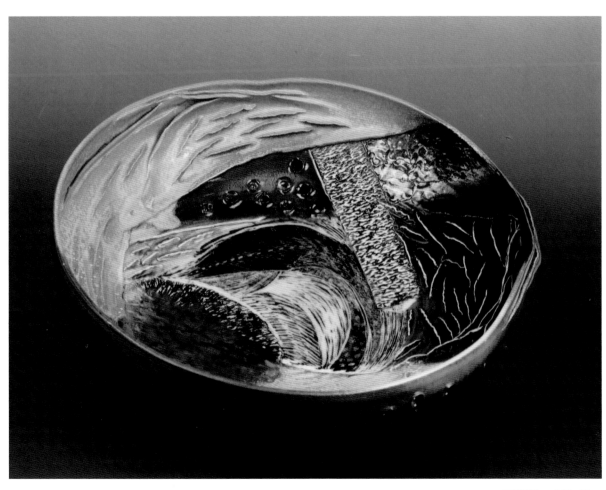

李素芳　心湖 42cm

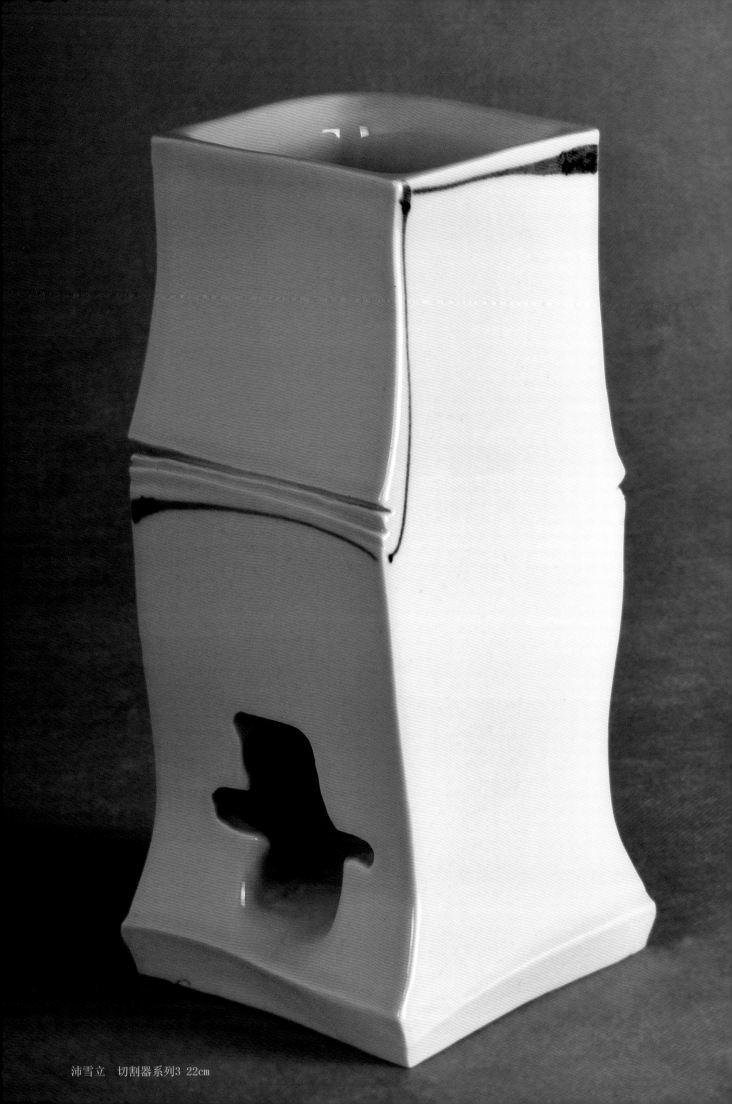

沛雪立　切割器系列3　22cm

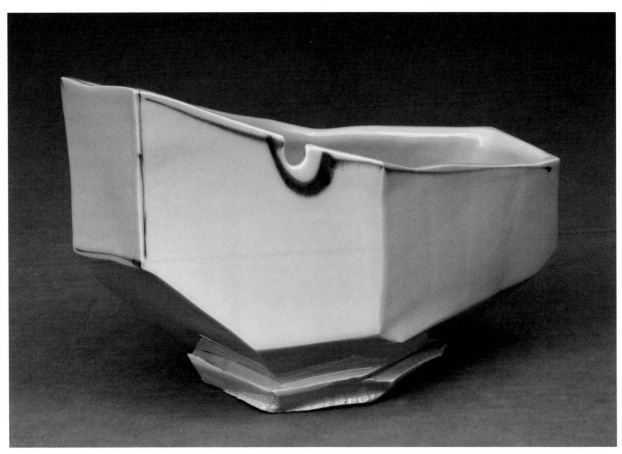

沛雪立　切割器系列2　20cm

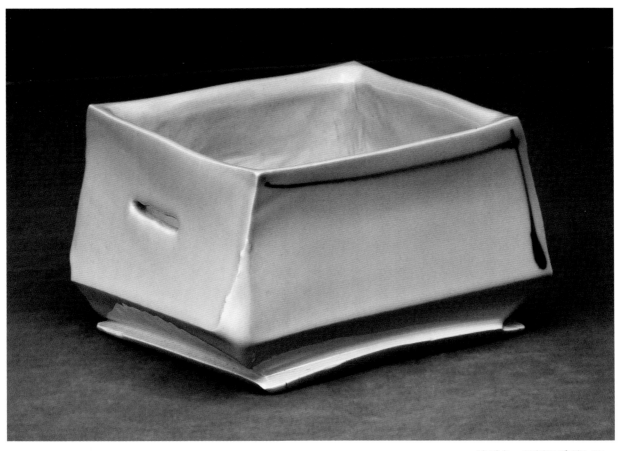

沛雪立　切割器系列5　25cm

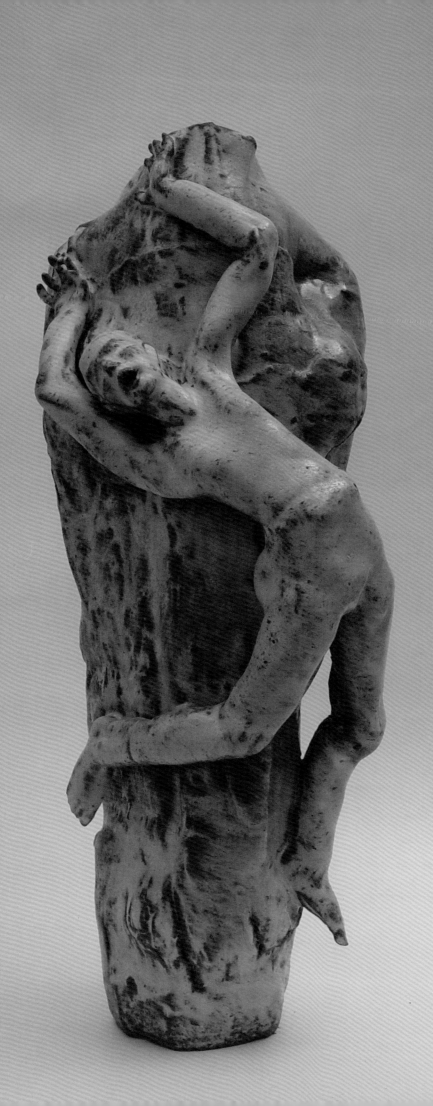

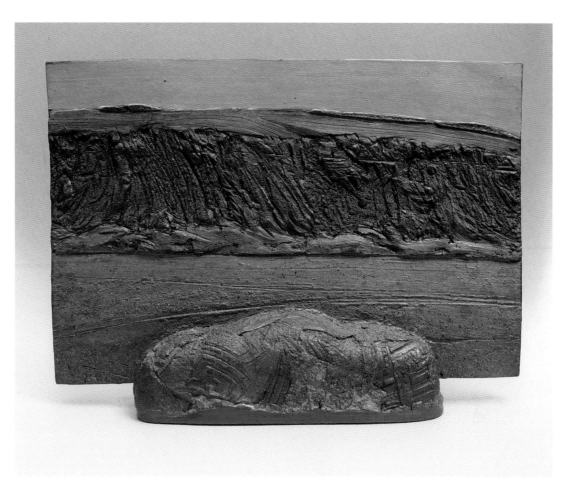

邱耿钰　西部风景之一　44cm×62cm

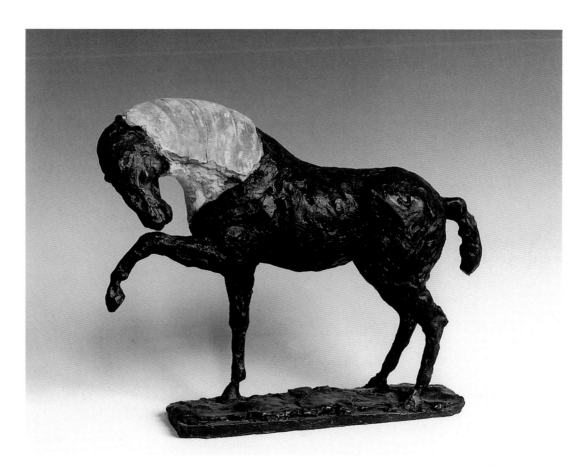

邱耿钰　复原系列之二　38cm×48cm

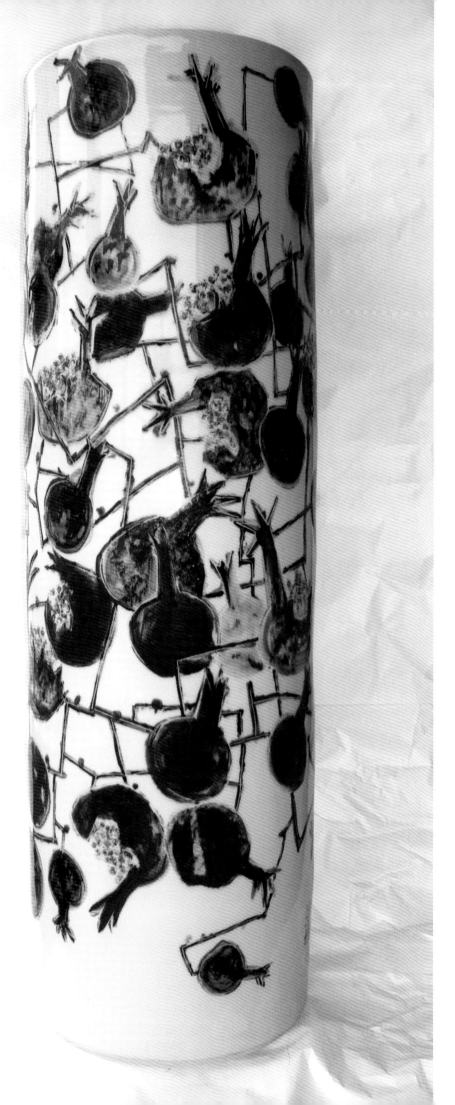

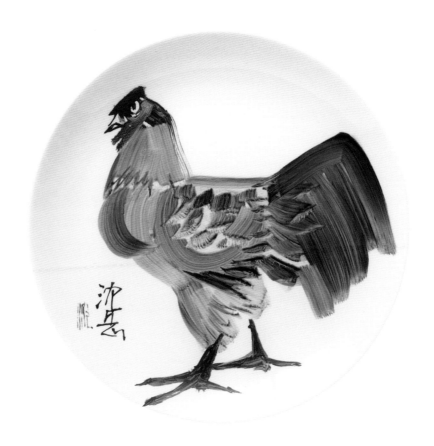

沈岳　鸡　40cm

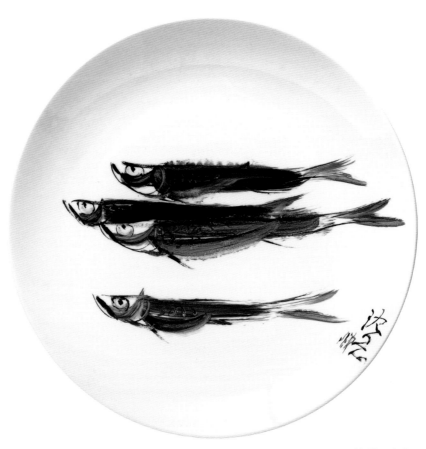

沈岳　有余　40cm

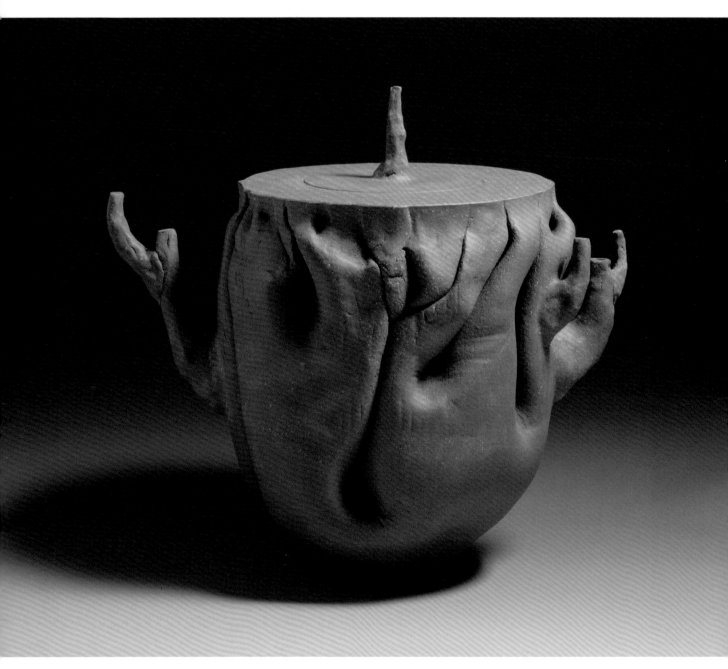

吴光荣　失去水源的壶系列之一　29cm×30cm

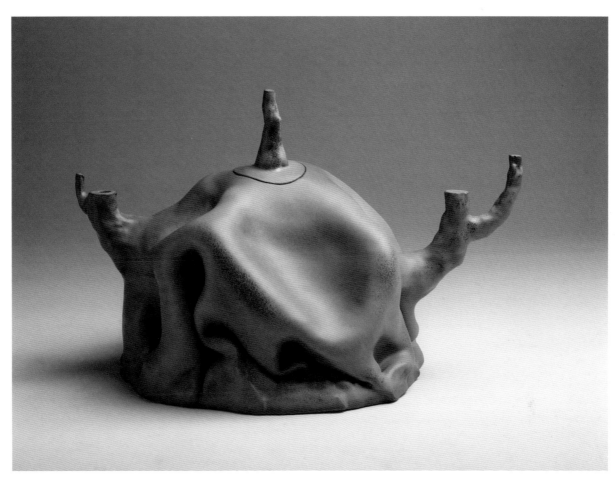

吴光荣　失去水源的壶系列之三　27cm×42cm

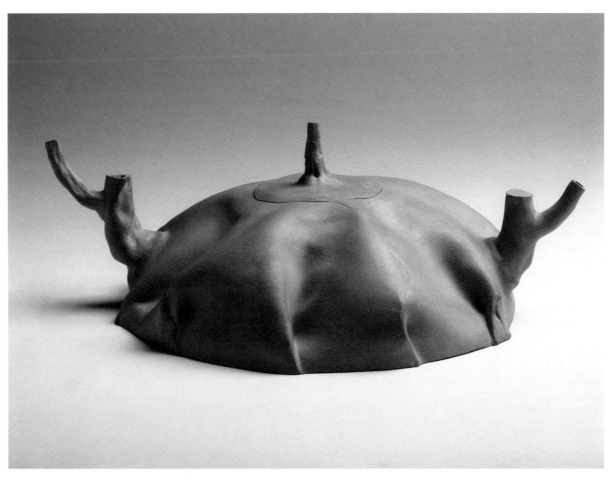

吴光荣　失去水源的壶系列之二　11cm×33cm

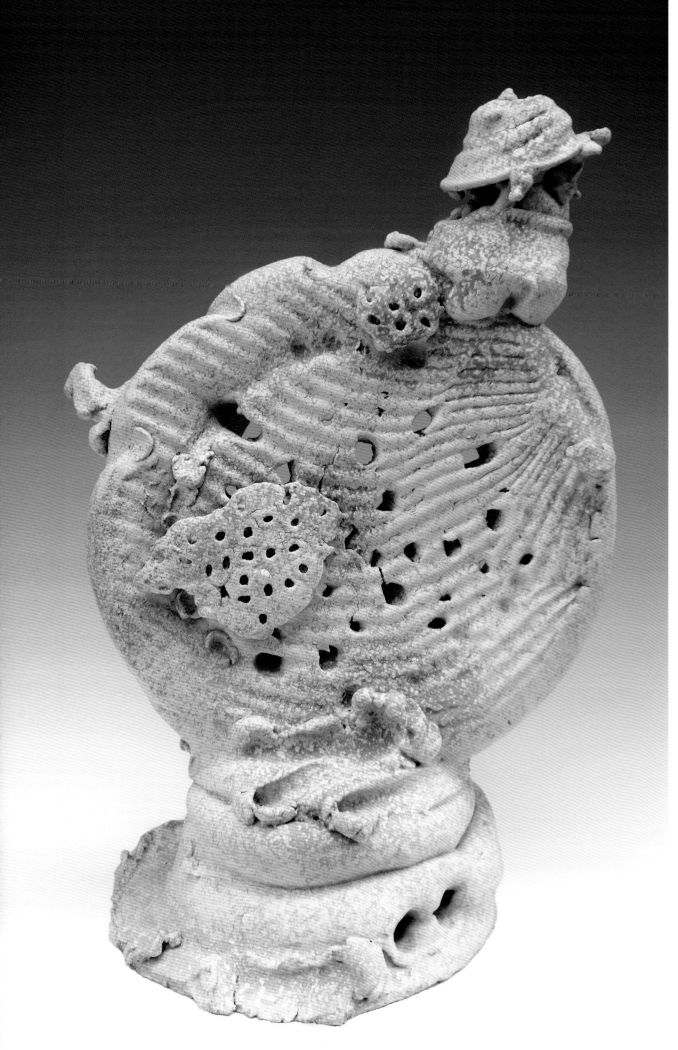

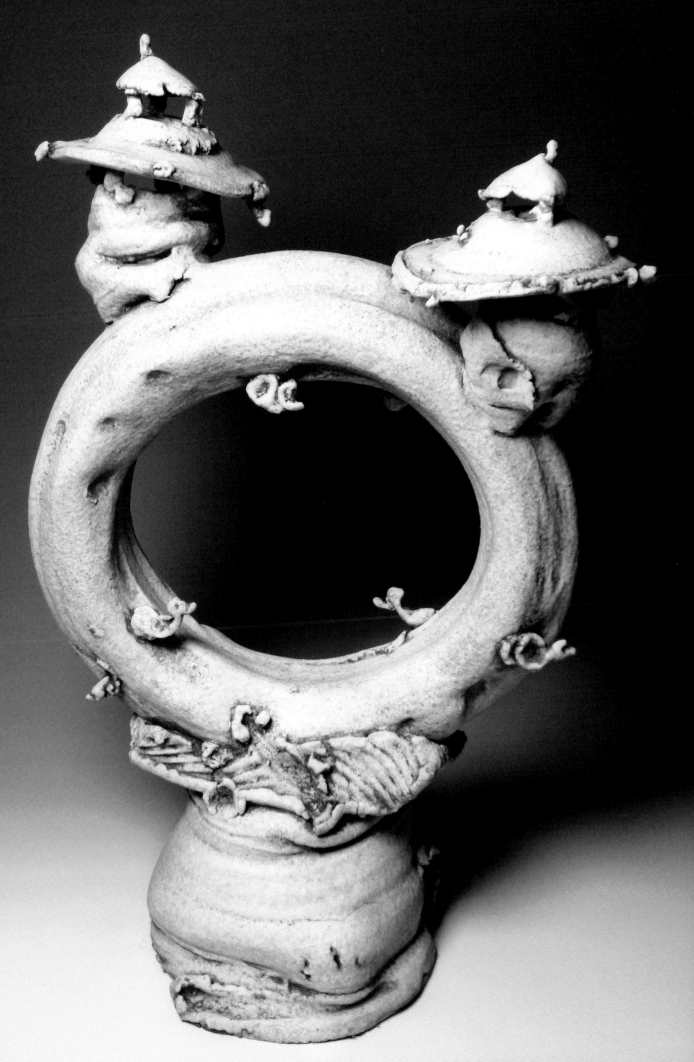

吴昊　依孔之鉴系列之三　60cm×20cm　47

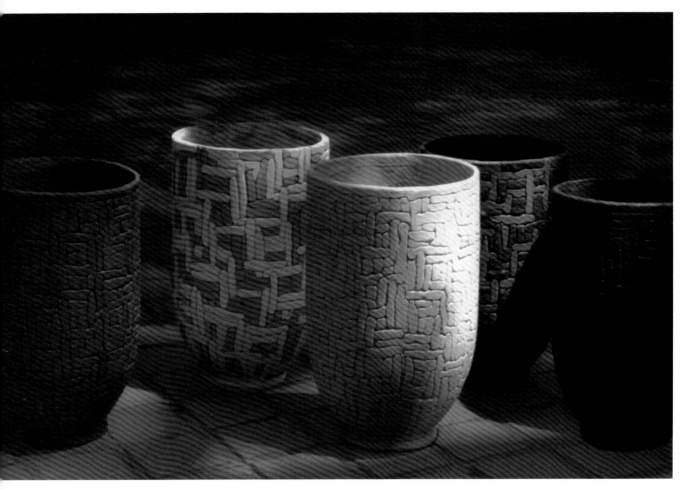

远宏　垒系列 31cm×21.5cm

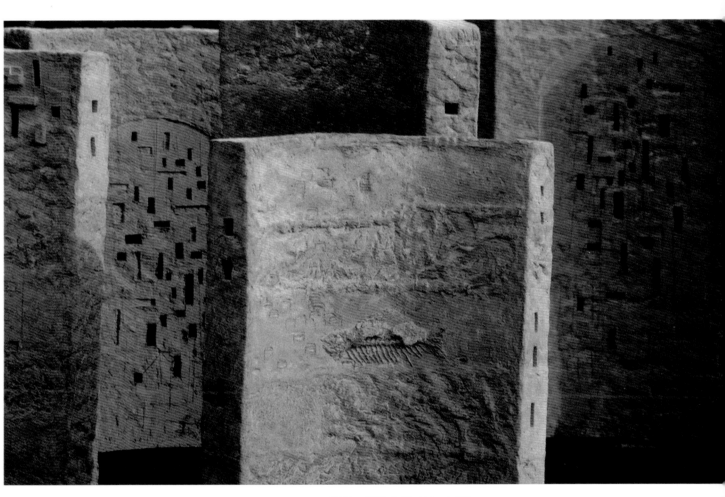

远宏　不是传说　110cm×80cm

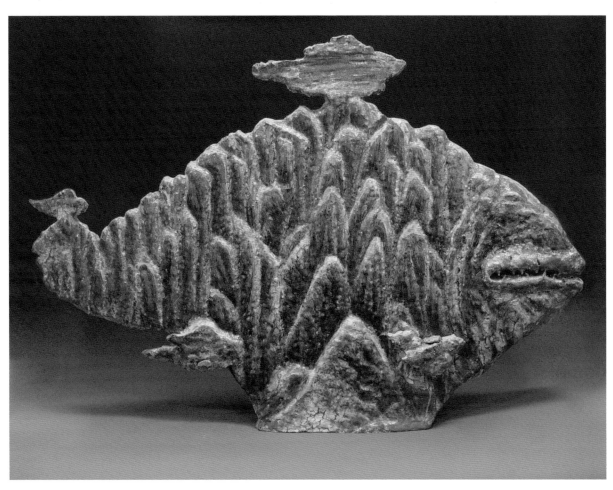

金文伟　祥云飘过系列2　72cm×110cm

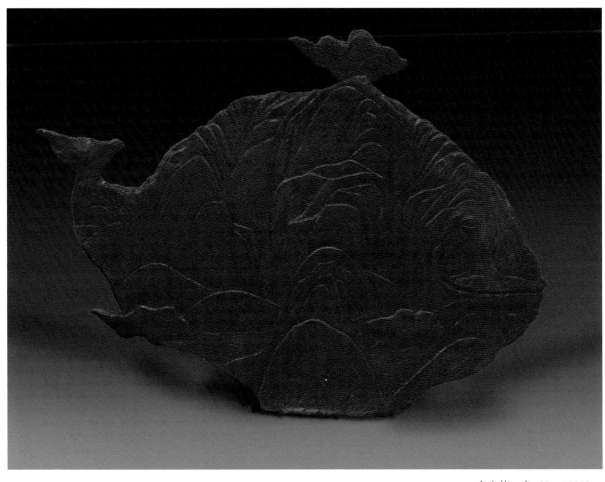

金文伟　鱼　81cm×110cm

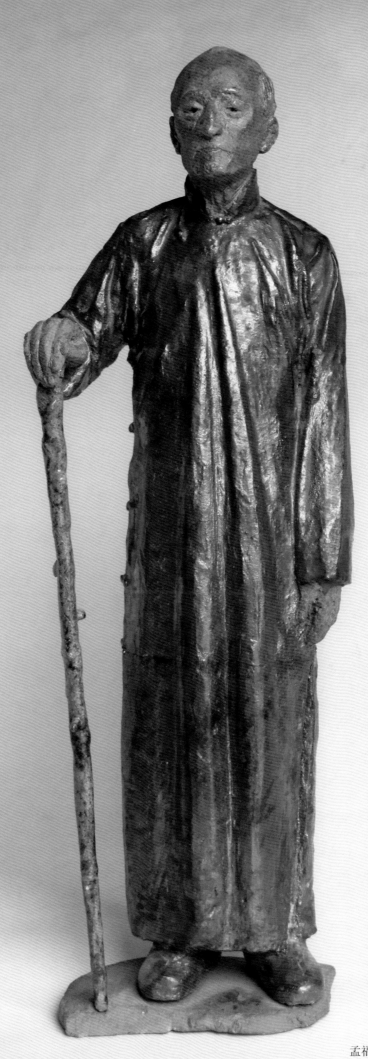

孟福伟　高+老　36cm×12cm　　53

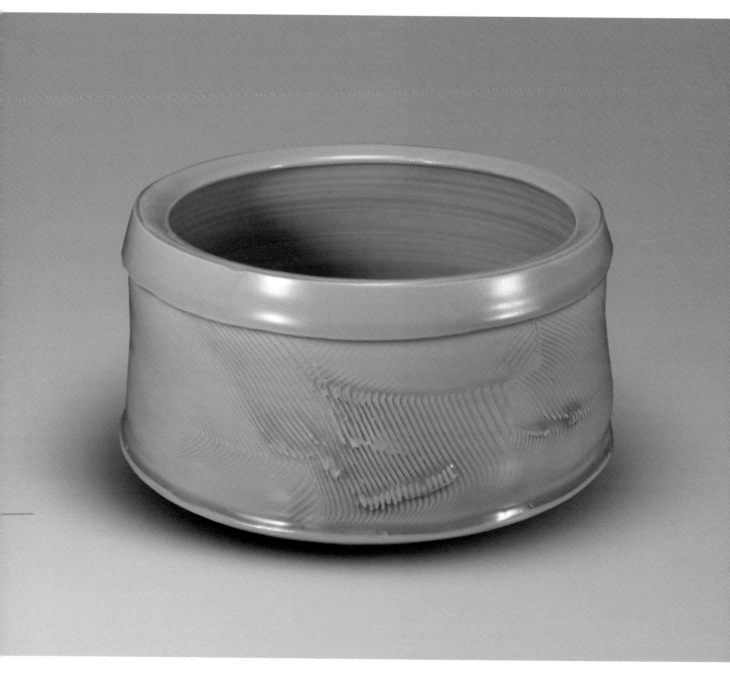

周武　青洗III　26cm×30cm

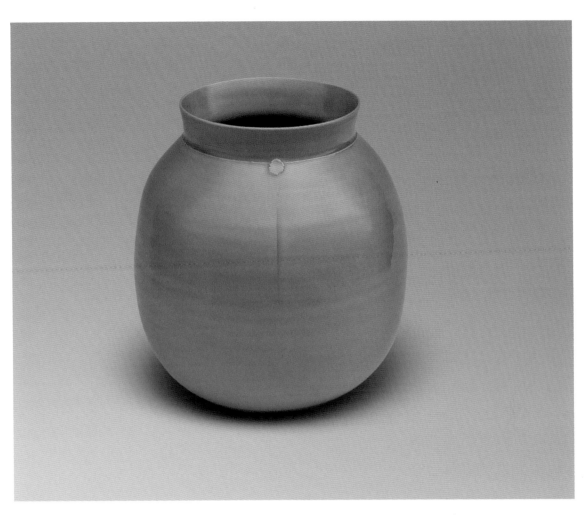

周武　器皿ⅠⅡ　30cm×26cm

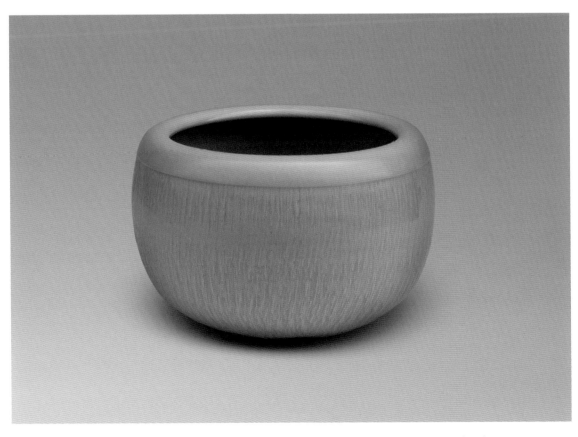

周武　青雨Ⅰ　29cm×18cm

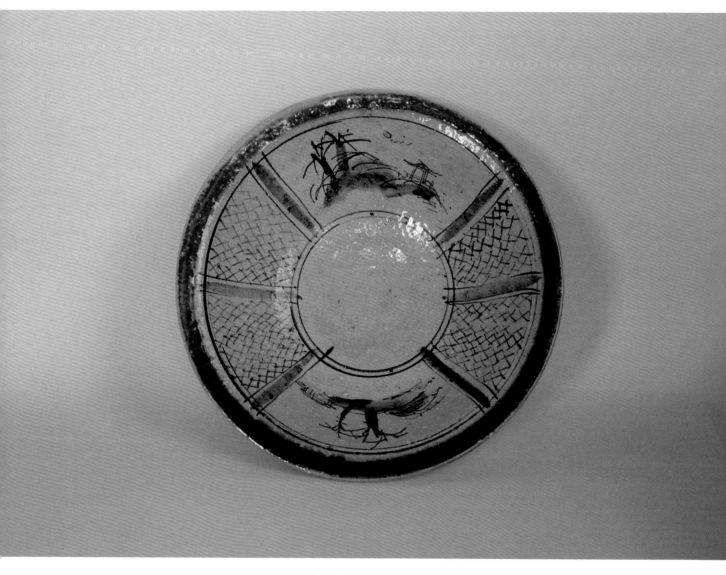

郑宁　铁锈花铜彩古风纹钵　33㎝

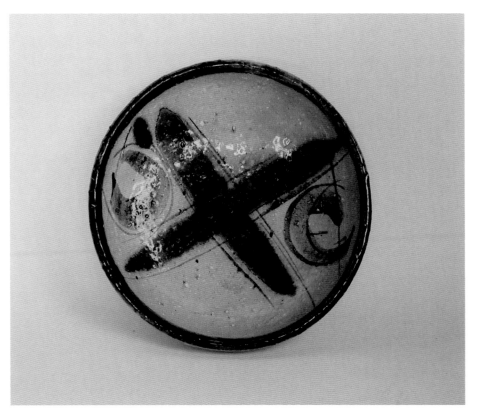

郑宁 铁锈花铜彩草纹钵 36cm

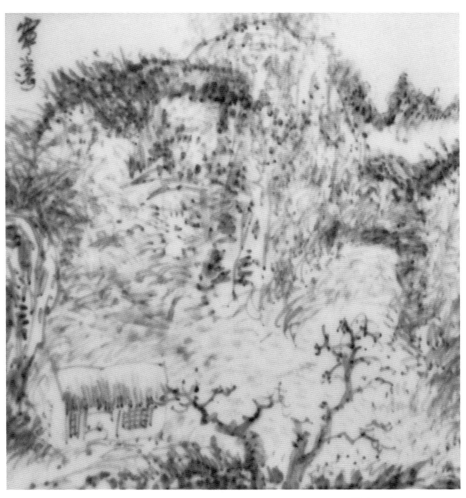

郑宁 幽 20cm×20cm

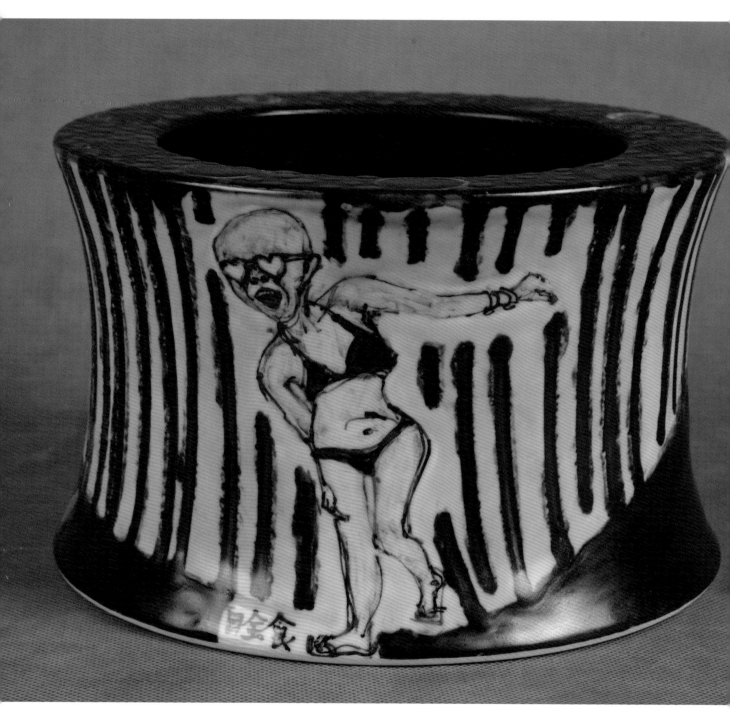

胡小军　海上·日全食之一　30cm×20cm

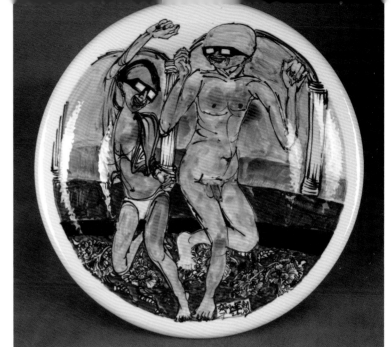

胡小军　海上·日全食之二　45cm

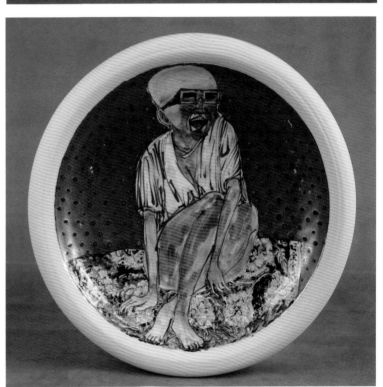

胡小军　海上·日全食之五　45cm

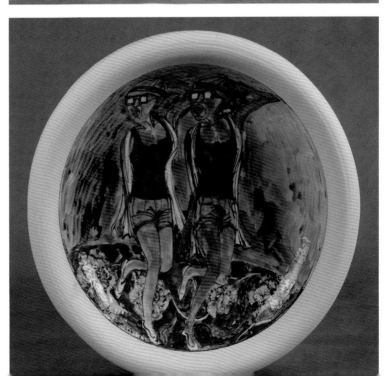

胡小军　海上·日全食之四　45cm

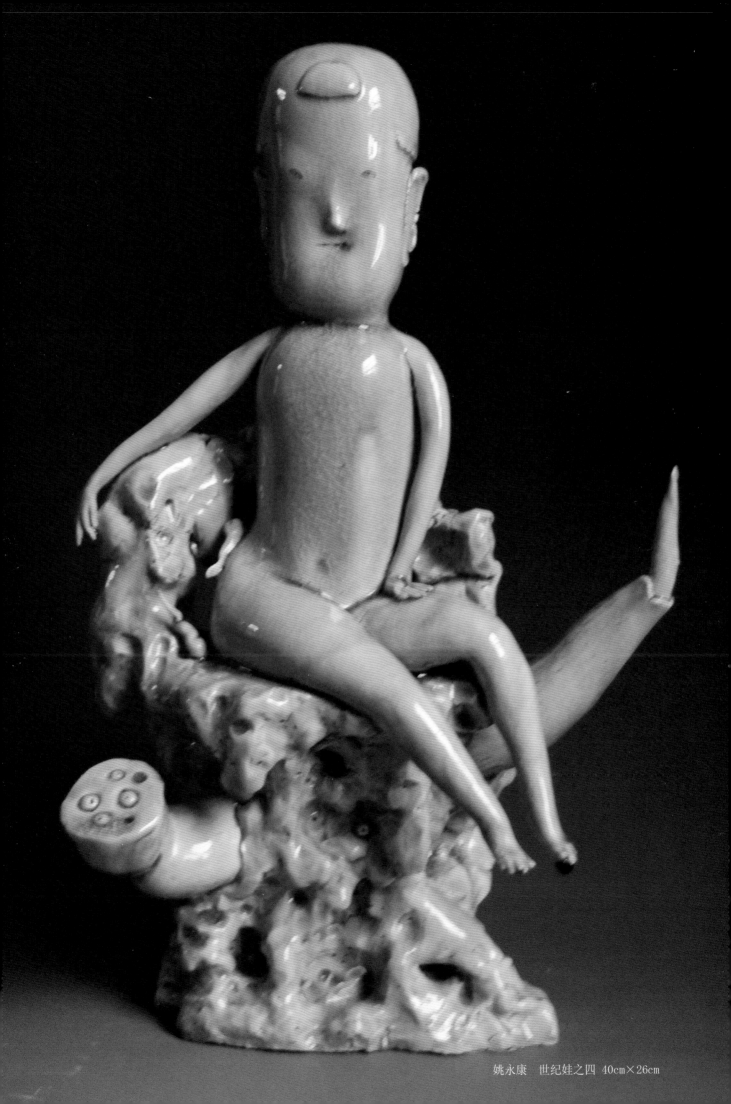

姚永康　世纪娃之四　40cm×26cm

黄焕义　古瓶新语　39cm×22cm

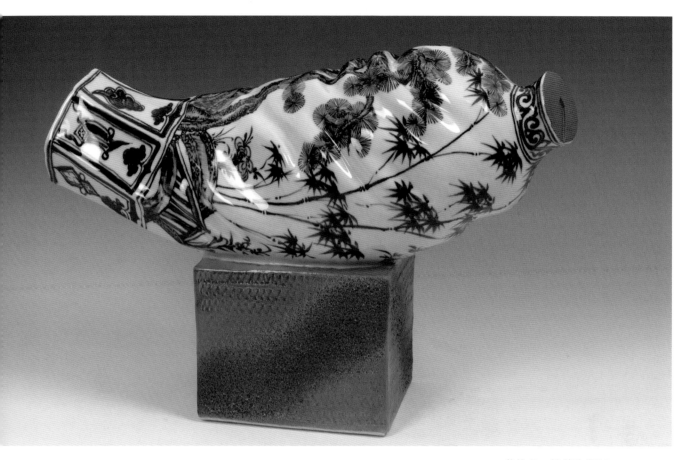

黄焕义　躺着的梅瓶　29cm×48cm

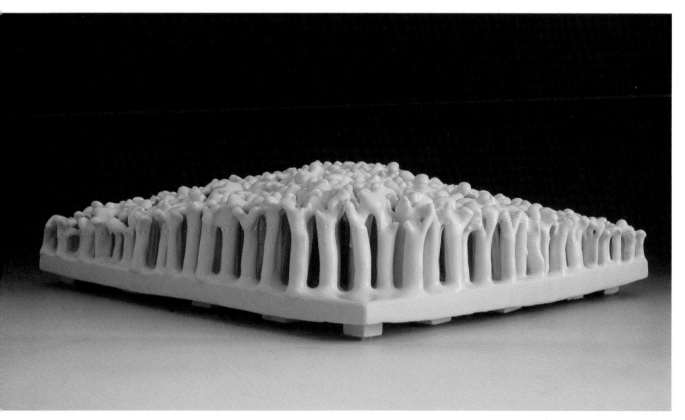

黄焕义　盟　12cm×38cm

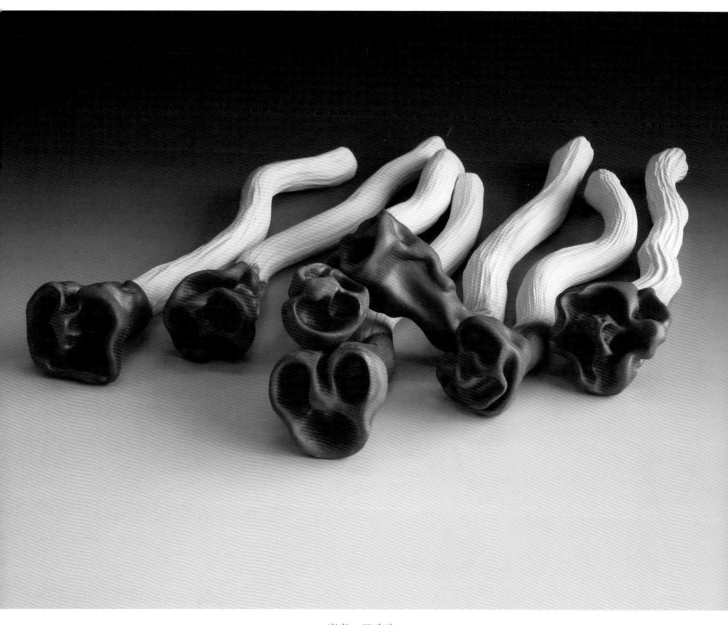

康青　干玫瑰　40cm

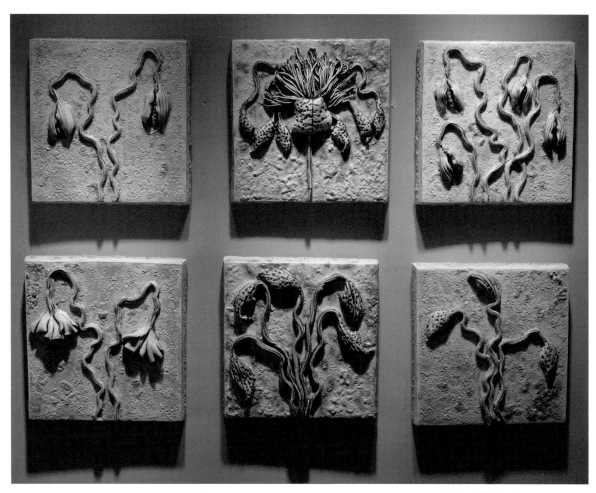

康青 荷塘月色 20cm×20cm

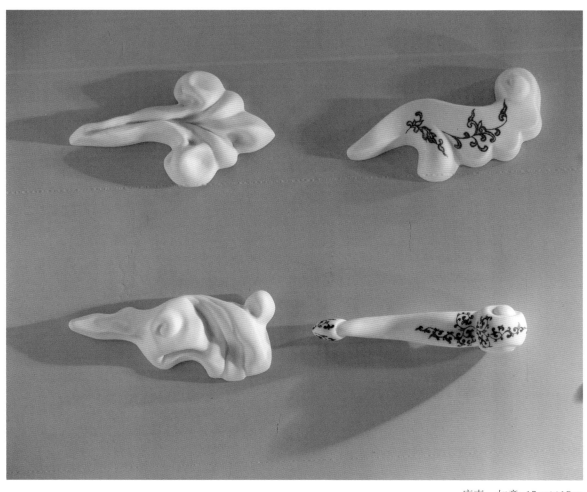

康青 如意 15cm×15cm 65

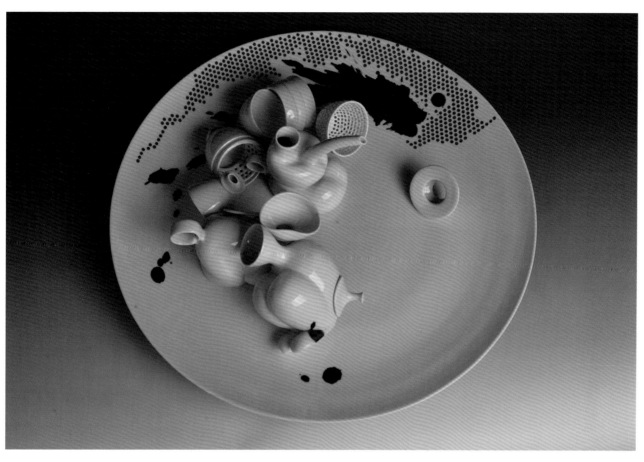

蒋颜泽　茶海—4 75cm

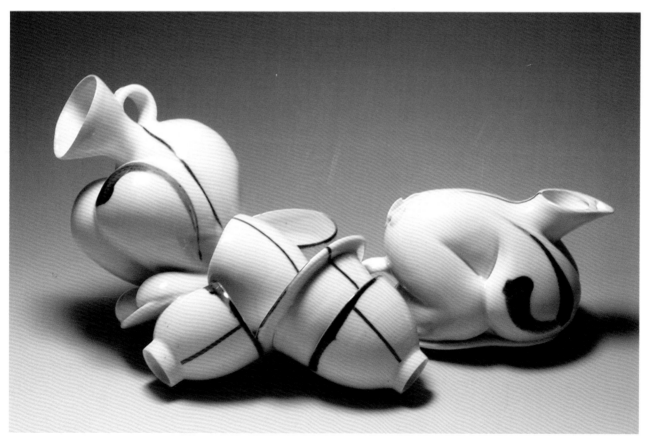

蒋颜泽　链接—2 16cm×36cm

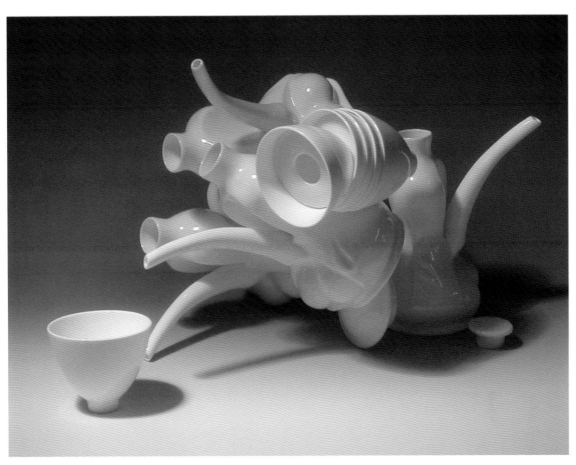

蒋颜泽　集合—1　40cm×24cm

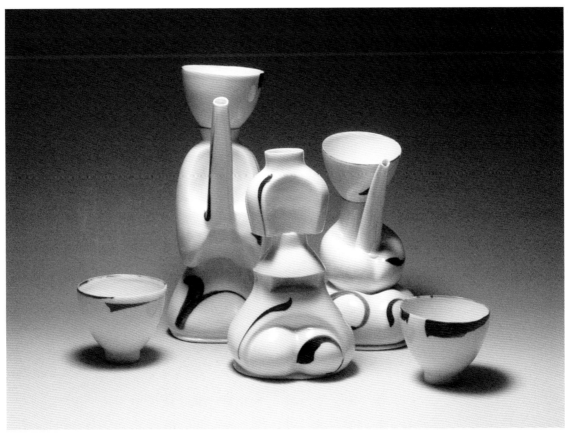

蒋颜泽　桌上的礼仪　37cm×24cm

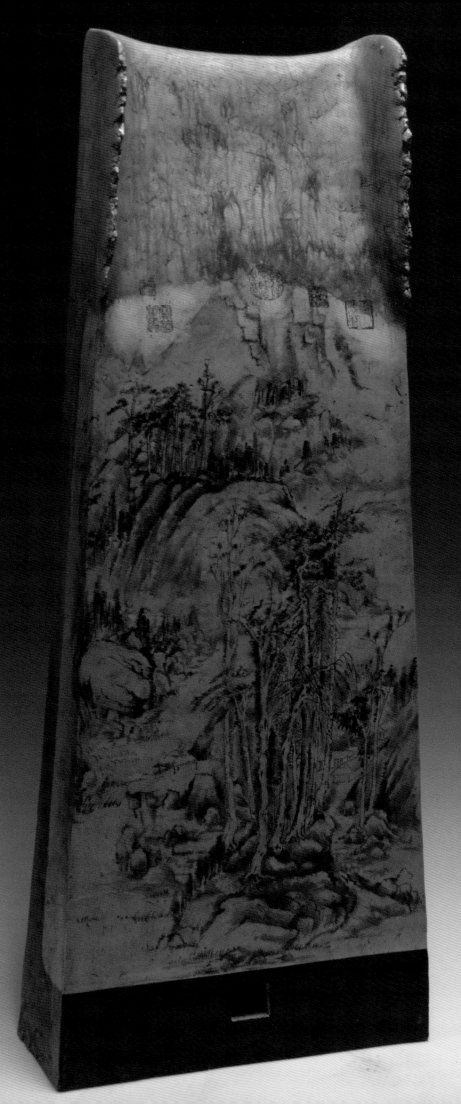

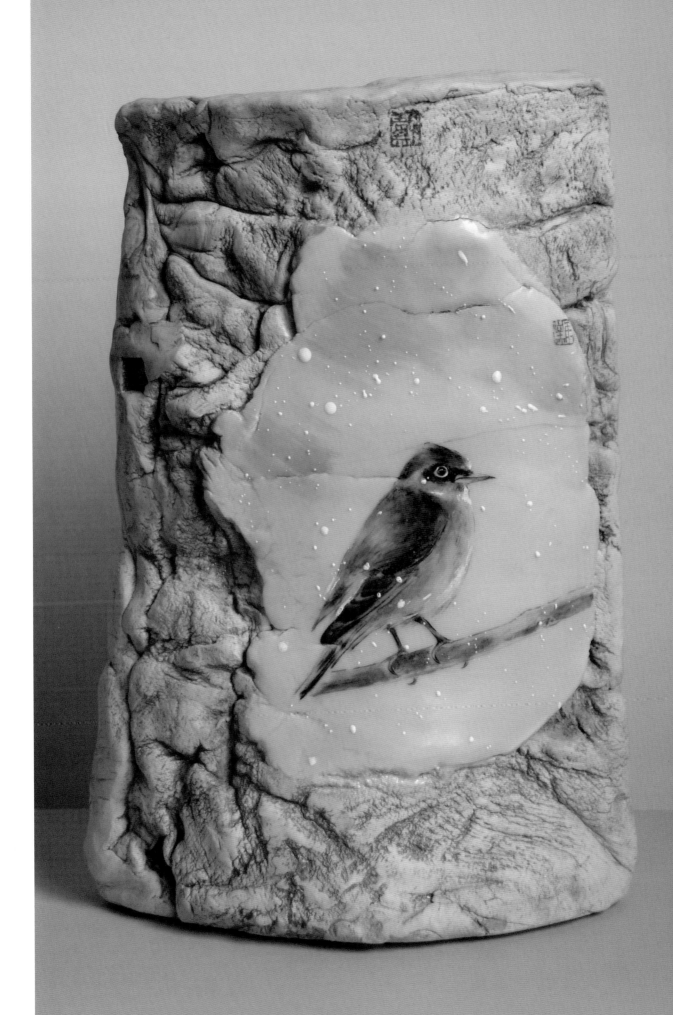

戴雨亨　相思鸟　33cm×25cm　69

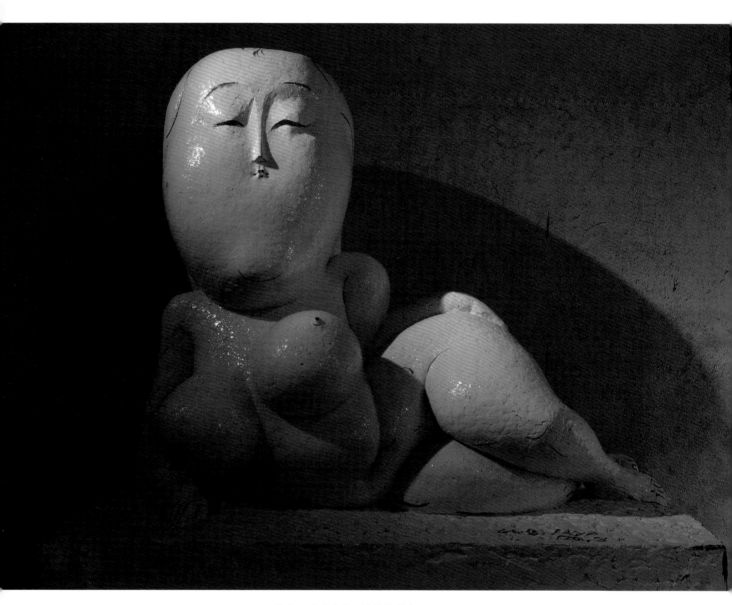

魏华　青花公仔·躺着的美人　99cm×58cm

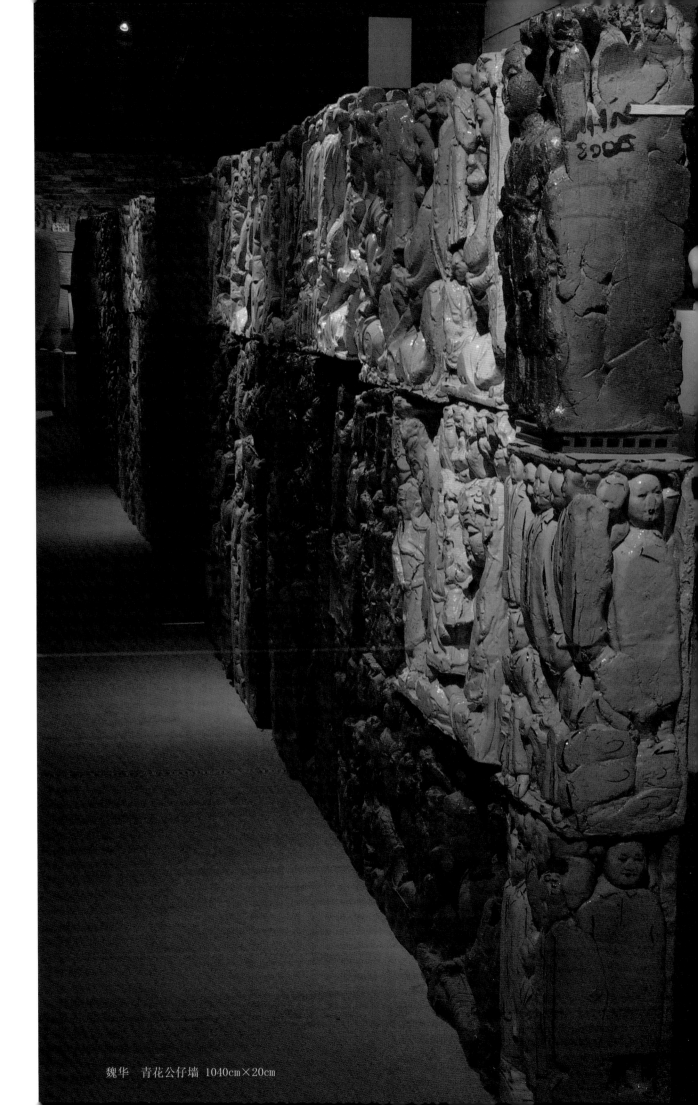

魏华　青花公仔墙　1040cm×20cm

王纪平

1960年出生，1983年毕业于天津美术学院
现为山西大学美术学院、设计系主任、副教授、研究生导师
山西陶艺家学会会长

主要展览，学术活动：

2009年	亚洲新世纪陶艺交流展	日本
2008年	中国第六届当代青年陶艺家作品双年展	杭州
2008年	中日韩现代陶艺新世纪交流展	佛山
2008年	中国佛山国际陶艺家作品联展	佛山
2007年	澳大利亚国际陶艺展	澳大利亚
2006年	第五届中国当代青年陶艺家作品双年展	杭州
2004年	第十届全国美术作品展览	北京
2002年	第39届国际造型展	马其顿

获奖：

2008年 中国当代陶艺展览优秀奖
2007年 中国西部当代陶艺展览金奖
2006年 第八届全国陶艺大赛评比铜奖

白　磊

1963年生于江西余干
苏州大学艺术学院教授
联合国教科文组织国际陶艺协会（IAC）会员
中国美术家协会会员
中国工艺美术家协会高级会员

主要展览，学术活动：
2008年	白磊白明陶艺作品展	北京
2007年	中国当代陶艺家学术邀请展	广东
2003年	延伸与突破—中国现代陶艺状态展	广东
2002年	中国当代陶艺展	瑞士
2001年	世界陶艺广场展	韩国
2000年	五位中国当代杰出年轻陶艺家作品展	中国香港

获奖：
2001年　首届全国陶瓷艺术展优秀奖（最高奖）
1999年　中国当代陶艺家学术邀请展获银奖
1997年　第二十七回全陶展获东京都知事奖
1996年　中日陶艺大展获日本陶艺协会会长奖

收藏：
中国国家博物馆
中国工艺美术馆
广东美术馆
北京乐陶苑
美国纽约陶艺学会
美国密歇根大学
日本恩巴美术馆
日本丰田株式会社
广州美术学院

白 明

1965年生于江西省余干县
1994年毕业于中央工艺美术学院
现为清华大学美术学院（原中央工艺美术学院）陶艺系讲师
联合国教科文组织国际陶协IAC会员
中国美术家协会会员、中国油画学会会员
中国陶艺网艺术总监

主要展览，学术活动：
2009年 "白明青花作品展"　　　　　　法国
2009年 "白明雕刻作品展"　　　　　　法国
2007年 中国当代艺术展　　　　　　　韩国
2002年 国际陶协IAC会员作品展　　　雅典
2001年 十六届亚洲艺术展　　　　　　广州
2000年 中国青年陶艺家作品双年展　　杭州
1999年 中国当代陶艺作品展　　　　　荷兰
1997年 中国当代陶瓷名家艺术展　　　中国香港
1997年 中国当代陶瓷邀请展　　　　　北京

获奖：
2004年 第十届全国美展铜奖
2004年 中国现代陶艺推广贡献奖
2004年 首届美术文献展文献奖
2001年 首届中国美协陶艺展优秀奖
2000年 中国青年陶艺家学术邀请展金奖
1993年 日本平山郁夫一等奖

司文阁

1988年毕业于浙江美术学院（今中国美术学院）

刘建国

笔名剑谷，号兰言斋主，江西永新人
毕业于浙江美术学院（今中国美术学院）工艺系留校任教至今，现任中国美术学院陶艺系副教授、硕士研究生导师
中国美术家协会会员
中国工业设计协会会员
浙江省中国花鸟画家协会会员
浙江省陶艺协会会员

主要展览,学术活动：
2009年 浙江省第十二届美术作品展 杭州
2008年 第六届中国当代青年陶艺家作品双年展 杭州
2008年 2008年中日韩现代陶艺新世代交流展 佛山
2006年 第八届全国陶瓷艺术设计创新评比展 江苏
2002年 第二届中国陶瓷艺术展 唐山
2001年 全国第七届陶瓷艺术设计创新评比展 意大利

获奖：
2006年 第八届全国陶瓷艺术设计创新评比展优秀奖
2001年 全国第七届陶瓷艺术设计创新评比展三等奖
2001年 入选意大利M. I. C国际陶艺展

刘 正

1963年出生于江西南昌
1985年毕业于浙江美术学院（今中国美术学院）陶瓷美术专业
中国美术家协会陶艺委员会委员
中国硅酸盐学会陶瓷分会设计艺术委员会副主任
中国美术学院教务长、教授、硕士研究生导师
中国美术家协会会员
浙江省中青年学科带头人

主要展览，学术活动：

2006年	策划"第五届中国当代青年陶艺家作品双年展"	杭州
2006年	中国美术馆当代陶瓷艺术邀请展	北京
2005年	中、韩现代陶艺展	韩国
2004年	第十届全国美术作品展	上海
2004年	策划"第四届中国当代青年陶艺家作品双年展"	杭州
2003年	延伸与突破—中国现代陶艺状态展	广州
2002年	印记与当代—当代中国陶艺欧美巡回展	瑞十、美国、中国香港
2002年	策划"第三届中国当代青年陶艺家作品双年展"	杭州
2001年	艺术时代—首届精文中国当代艺术展	上海
2001年	第一届全国陶瓷艺术与设计展览	北京
2001年	韩国"世界陶艺广场展"	韩国
2000年	策划"第二届中国当代青年陶艺家作品双年展"	杭州
2000年	中国当代青年陶艺家学术邀请展	广州
1999年	第九届全国美术展览	北京
1999年	庆祝国庆五十周年美术展览	杭州
1999年	99中国当代陶艺作品展	上海
1999年	中国当代青年陶艺家学术邀请展	广州
1998年	策划"第一届中国当代青年陶艺学术邀请展"	杭州

吕品昌

1962年生于江西
现任中央美术学院雕塑系主任、教授
全国城市雕塑指导委员会艺委会委员、副主任
中国雕塑学会常务理事
中国美术家协会陶艺委会委员、秘书长
国际陶艺IAC会员
《中国陶艺家》杂志副主编

主要展览，学术活动：
2009年 文思·物语—中国当代陶艺展　　　　　　　　中国台湾
2008年 中国意象—中国雕塑院作品展　　　　　　　　长春
2007年 东方—中韩当代艺术展　　　　　　　　　　　北京
2007年 和而不同—中国当代雕塑展　　　　　　　　　北京
2006年 第五届中国当代青年陶艺家作品双年展　　　　杭州
2006年 2006韩国釜山国际雕塑双年展　　　　　　　　韩国
2004年 东亚国际陶艺交流邀请展　　　　　　　　　　北京
2003年 开放的时代—中国当代美术作品展　　　　　　北京

获奖：
2008年 获中央美术学院艺术人文科学三十年优秀奖
2007年 获"和而不同—中国当代雕塑展"优秀作品奖
2004年 获美术文献提名奖
2000年 获北京《纪念中国抗日战争胜利55周年美术展》金奖
　　　　获广东美术馆《中国当代陶艺学术邀请展》银奖
1993年 获国家体委、美协《第三届全国美展》金奖

吕金泉

博士
景德镇陶瓷学院教授、硕士生导师
景德镇陶瓷学院科技艺术学院书记
首届中国酒品包装设计大赛评委
中国美术家协会会员
景德镇市美术家协会副主席

获奖：
2008年 《吉祥童子》入选第六届中国当代青年陶艺家作品双年展
2006年 《秋实图》入选第五届中国当代青年陶艺家作品双年展
2003年 《春的记忆》获第二届全国陶瓷艺术与设计展览评比银奖
2002年 《飘逝的印迹》获第七届全国陶瓷艺术设计创新评比银奖
 《花的诉说》获江西省第四届工艺美术大奖赛金奖
2001年 《花的诉说》获第一届全国陶瓷艺术与设计展览和评比优秀奖（最高奖）
2001年 《飘逝的传统》获第三届中国工艺美术精品博览会银奖

收藏：
2007年 作品《和》由中国美术馆收藏
2002年 作品《野逸图》由中国历史博物馆收藏
1999年 作品《清风》由中国工艺美术馆收藏
1997年 作品《小憩》由中国文化部收藏
1997年 作品《春雨》由韩国京畿大学收藏

许群

1992年获得浙江美术学院（今中国美术学院）工艺系陶瓷专业学士学位
2001年获得中国美术学院陶艺系硕士学位
现为中国美术学院陶艺系专业教师、副教授

主要展览，学术活动：
2009年 韩国当代陶艺双年展　　　　　　　　　　　韩国
2009年 文思物语—大陆当代陶艺展　　　　　　　　中国台湾
2009年 第十一届全国美术展览　　　　　　　　　　北京
2008年 第六届中国青年陶艺家作品双年展　　　　　杭州
2007年 另一种视野—来自中国的新艺术　　　　　　美国
2006年 中国-加拿大女性艺术展　　　　　　　　　　加拿大
2004年 第十届全国美术展览　　　　　　　　　　　北京
2004年 第四届中国当代青年陶艺家作品双年展　　　杭州

获奖：
2009年 作品《沁》参加第十二届浙江美术展获铜奖
2007年 作品《宁静的声音7》参加"和悦瓷鸣—上海当代陶艺展"获提名奖
2004年 作品《青与白系列二》参加第十一届浙江省美术展览获金奖
2004年 作品《青与白系列二》参加第十届全国美术展览获铜奖
2001年 作品《青与白系列一》参加首届全国高校艺术作品展获金奖

收藏：
作品《沉》、《静》、《青与白3》由中国美术馆收藏
作品《冰花5》由美浓国际陶瓷器展览馆收藏
作品《青与白3》由柏林大学收藏
作品《青与白系列二》由浙江美术馆收藏
作品《黑色的罐子1》由广东美术馆收藏

陈光辉

1969年出生于山西省
获景德镇陶瓷学院学士学位
获美国阿尔佛雷德大学硕士学位
世界陶瓷学会会员
现任上海大学美术学院陶瓷工作室主任、上海陶艺家协会现代陶艺委员会主任
第十一届全国美展陶艺评委

主要展览，学术活动：
2008年　第6届中国当代陶艺双年展　　　　　　　　　杭州
2008年　"三国演义"中日韩当代陶艺邀请展　　　　　佛山
2008年　"后瓷语 2010 CHINA-CHINA"　　　　　　　上海
2007年　中国当代艺术展　　　　　　　　　　　　　　墨西哥
2006年　中国当代陶艺展　　　　　　　　　　　　　　北京
2006年　法国Vallauris陶艺双年展　　　　　　　　　法国

何炳钦

1982年毕业于景德镇陶瓷学院
现为景德镇陶瓷学院陶瓷美术学院院长、教授、硕士研究生导师
江西省文联副主席、景德镇市美术家协会主席、景德镇市政协副主席
中国美术家协会会员、中国工艺美术学会常务理事、中国陶瓷艺术评审委员会委员、中国硅酸盐学会陶瓷委员会常务理事
江西省工艺美术学会副理事长、江西省艺术教育委员会副主任委员、江西省教育学会陶艺教育委员会名誉主任
第十一届全国美展评委会委员

主要展览，学术活动：
2009年　水彩画《雨润如花放》，现代陶艺《祥云》作品入选十一届全国美展
2007年　作品《泥条构造之六》应韩、中、日陶艺大师邀请展组委会邀请参展
2004年　作品《泥条构造之硕果》入选04中国美术家协会举办的中国当代艺术陶艺家作品之双年展
2003年　作品《古风》入选中法友好年"中国现代陶艺展"
2002年　《泥条构造》之一、之二入选中国美术家协会举办的中国当代青年陶艺家作品双年展

获奖：
2008年　作品《年年有余》获改革开放30年工艺美术成就展评金奖
2000年　作品《夏韵》获第二届中国工艺美术大师精品展金奖
1997年　作品《萌》获二十一世纪的创造第二回亚洲工艺大展特别奖
1994年　作品《春潮》获第五届全国陶瓷展评铜奖
1990年　作品《苍》、《春梦》、《孕》、《自由之地》、《虞美人》分别获第四届全国陶瓷展评金、银、铜奖5项

收藏：
作品《春之秀》由中国工艺美术馆收藏
作品《夏之韵》由中国历史博物馆收藏

陆 斌

1988年毕业于南京艺术学院工艺美术系
现为南京艺术学院设计学院副教授
联合国教科文组织陶艺协会会员（IAC）
中国美术家协会会员
广东、江苏省陶艺委员会副主任

主要展览，学术活动：
2009年　第十一届全国美术作品展　　　　　　　　　　　厦门
2003年　"延伸与突破"中国现代陶艺状态展　　　　　　广东
2002年　亚太地区国际现代陶艺邀请展　　　　　　　　中国台湾
2001年　52届法恩扎当代陶艺竞赛展　　　　　　　　　意大利
2000年　中国当代青年陶艺家学术年度展　　　　　　　广东
1998年　中国当代青年陶艺家作品双年展　　　　　　　杭州

获奖：
2007年　2007广东当代陶艺作品展　　　　　　　　　　银奖
2000年　中国当代青年陶艺家学术年度展　　　　　　　银奖
2000年　52届意大利法恩扎国际陶艺竞赛展　　　　　　银奖
1999年　首届中国现代陶艺邀请展　　　　　　　　　　银奖

收藏：
2007年　作品《煲》、《化石2006II》、《化石2002IV》由韩国国际陶艺双年展基金会收藏
2006年　作品《化石2004》由浙江省美术馆收藏
2005年　作品《化石2003I》由中国美术馆收藏
2002年　作品《化石2002V》由夏威夷大学美术馆收藏
2001年　作品《化石2001VIII》由美国ALFRED大学美术馆收藏
2000年　作品《化石2000II》由中国美术馆收藏
1999年　作品《砖木结构V》由中国历史博物馆收藏

李素芳

1972年6月生
1995年获中国美术学院陶瓷设计专业学士学位
2001年获中国美术学院陶艺专业硕士学位

主要展览，学术活动：
2009年　2009年亚洲现代陶艺—新世纪交感展　　　　　　　日本
　　　　第十一届全国美展陶艺设计　　　　　　　　　　　　厦门
2008年　中国当代陶瓷艺术作品展　　　　　　　　　　　　西安
2007年　上海艺术博览会和悦瓷鸣陶瓷提名展　　　　　　　上海
2006年　第五届中国当代青年陶艺家作品双年展　　　　　　浙江
2006年　第八届全国陶瓷艺术与设计创新评比　　　　　　　江苏
2004年　第四届中国当代青年陶艺家作品双年展　　　　　　浙江
2003年　上海春季艺术沙龙五人现代陶艺展　　　　　　　　上海
2002年　第三届中国当代青年陶艺家作品双年展　　　　　　浙江
2001年　单纯空间—中国当代女性陶艺家作品展　　　　　　广东
2000年　第二届中国当代青年陶艺家作品双年展　　　　　　浙江

获奖：
2008年　中国当代陶瓷艺术作品展　　　　　　　　　　　　优秀奖
2006年　第八届全国陶瓷艺术与设计创新评比　　　　　　　优秀奖
2003年　江苏省第二届雕塑展　　　　　　　　　　　　　　三等奖
2001年　全国艺术院校优秀毕业生作品展　　　　　　　　　优秀奖
1999年　第九届全国美术作品展艺术设计　　　　　　　　　铜奖

收藏：
《风的声音》由广东佛山南风古灶博物馆收藏
《秋山》由浙江省美术馆收藏

沛雪立

1986年毕业于景德镇陶瓷学院
苏州工艺美术职业技术学院陶艺工作室主持、副教授
中国美术家协会会员
中国工艺美术学会雕塑专业委员会委员
第一届中国陶瓷艺术展评委
中华人民共和国知识文化大使

主要展览，学术活动：

2009年	2009亚洲现代陶艺—新世纪交感展	日本
2008年	第43届国际陶艺大展	西安
2007年	香港回归十周年陶艺作品邀请展	上海
2003年	第十八届亚洲国际艺术展	中国香港
2003年	第53届国际陶艺竞赛	意大利
2002年	中国当代陶艺展	瑞士
2001年	第一届中国陶瓷艺术展	北京
2000年	第二届中国当代青年陶艺家作品双年展	杭州
2000年	"沛雪立陶艺展"	苏州
1999年	中国当代陶艺千禧展	北京

获奖：

2003年	中国当代青年陶艺家学术邀请展	银奖
1990年	景德镇杯—国际陶瓷艺术评比	创作奖
1990年	首届长江流域工艺美术节	银奖

收藏：

2008年 作品《青花釉里红瓶》由中华人民共和国国家知识产权局收藏
2000年 作品《热土》由广东美术馆收藏
1990年 作品《生息》由重庆市博物馆收藏

邱耿钰

1962年生于甘肃兰州
1987年毕业于中央工艺美术学院陶瓷艺术设计系，并留校任教
2000年获清华大学博士学位
清华大学美术学院陶瓷艺术设计系副教授
中国美术家协会会员
中国传统工艺研究会理事

主要展览，学术活动：
2008年　IAC国际陶艺学会第43届会员大会—中国当代陶瓷艺术作品展　　　　　西安
2008年　"三国演义—2008中日韩现代陶艺新世纪交流展"　　　　　　　　　　佛山
2004年　东亚现代陶艺邀请展　　　　　　　　　　　　　　　　　　　　　　北京
2003年　韩中日陶艺交流及作品展　　　　　　　　　　　　　　　　　　　　韩国
2002年　中国当代陶瓷艺术大展　　　　　　　　　　　　　　　　　　　　　佛山
2001年　艺术与科学国际作品展　　　　　　　　　　　　　　　　　　　　　北京

收藏：
有多件陶艺作品被中国文化部、中国美术馆、石湾陶瓷美术馆等学术机构以及中国香港和新加坡、加拿大等
地区和国家的个人收藏家收藏。

沈 岳

艺术家，他创立的"写意视觉系"艺术，内容涉及影像、装置、雕塑、陶艺、中国画等，作品曾多次参加国际艺术展览。其"水墨装置"2008年8月在北京奥运场馆展出。

现任北京大学"中国城市文化研究中心"顾问、中国美术学院教授

吴光荣

1961年出生于安徽淮南
1989年获南京艺术学院工艺美术系学士学位
1992年考入南京艺术学院美术系硕士研究生课程班学习美术史
现为中国美术学院陶瓷与工艺美术系副教授、中国美术家协会会员、中国古陶瓷学会会员
从事陶艺教学及陶艺创作、陶瓷史、工艺史研究

主要展览，学术活动：

2009年	文思·物语—大陆当代陶艺展	中国台湾
	第十一届全国美术作品展—陶艺展	厦门
	第十一届全国美术作品优秀展	北京
2008年	第六届当代中国青年陶艺家作品双年展	杭州
2006年	中国美术馆陶瓷艺术邀请展	北京
	法国瓦洛里陶艺双年展	法国
2005年	中、日、韩三国陶艺交流展	日本
2003年	延伸与突破—中国现代陶艺状态展	广州
1999年	瑞士卡罗国际陶艺双年展	瑞士
1997年	当代中国陶艺巡回展	英国、西班牙等

收藏：

2006年	《失去水源的壶》 由中国美术馆收藏
	《捏壶》由浙江美术馆收藏
	《捏壶》由法国瓦洛里斯陶瓷艺术博物馆收藏
2003年	《人形壶之四》由广东美术馆收藏
2000年	《捏壶》由中国历史博物馆（现为国家博物馆）收藏
1997年	《摔壶系列》作品两件由中华人民共和国文化部收藏
	《摔壶》、《捏壶》各一件由北京故宫博物院收藏

吴 昊

1994年毕业于景德镇陶瓷学院
2002年毕业于日本京都市立艺术大学大学院，专攻工艺（陶瓷器）

主要展览，学术活动：

2009年	浙江省第十二届美术作品展	杭州
2009年	亚洲现代陶艺—新世代交流展	爱知
2008年	第六届中国青年陶艺家双年展	杭州
2008年	中日韩现代陶艺新世代交流展	佛山
2007年	饕餮盛宴—中国当代陶瓷绘画精品展	杭州
2006年	第五届中国青年陶艺家双年展	杭州
2006年	法国第19届瓦洛里国际当代陶艺双年展	瓦洛里
2006年	中国美术馆陶瓷艺术邀请展	北京
2004年	第四届中国青年陶艺家双年展	杭州
2003年	上海美术大展"家—从传统到现代"	上海
2002年	京都二条城400周年纪念装置照明展	京都
2000年	国际Soroptimist第8（9.10.11）回留学生展	京都
2001年	Life&Space展	伊丹
2001年	吴昊陶展	京都
2001年	滋贺县造形集团第27回造形展	滋贺
1999年	京都市立艺术大学第10（11.12）回留学生展	京都
1999年	陶器之Craft展	大阪

收藏：

浙江美术馆
法国瓦洛里斯陶瓷艺术博物馆
京都府文化博物馆
小西酒造株式会社

远宏

1988年毕业于中央工艺美术学院（今清华大学美术学院）
现为山东艺术学院设计学院教授、陶瓷设计系主任
中国美术家协会会员
中国艺术研究院设计学博士
山东省济南市政协委员
山东美术设计家协会陶艺艺委会主任

主要展览，学术活动：
2006年 世界陶艺大会 拉脱维亚
2002年 第六届开罗国际陶艺双年展 开罗
2001年 "陶艺在今日"作品展 山东
1995年 中国美术馆举办"张尧、远宏、高峰"三人陶艺展 北京

获奖：
2004年《垒》入选第十届全国美展，获山东展区一等奖
1999年《城》获第九届全国美展铜奖，获山东省美术作品特等奖

收藏：
2008年 作品《离空》、《宽香》由第二十九届北京奥林匹克运动会BC中心展示收藏
另有数十件作品被法国、埃及、日本、新加坡及中国陶瓷馆、广东石湾陶瓷博物馆等国内外重要机构收藏

金文伟

1993年获景德镇陶瓷学院美术系雕塑专业学士学位
1996年获景德镇陶瓷学院文学硕士学位
1999年应聘任教加拿大Nova scotia 设计艺术大学陶艺系
2007年芬兰赫尔辛基设计艺术大学访问学者
2009年法国利摩尔国立美术学院访问教授
现任景德镇陶瓷学院陶瓷美术学院教授、硕士研究生导师、陶艺专业主任
江西省教育学会陶艺委员会副主任
景德镇高岭陶艺学会副会长

主要展览，学术活动：
2007年 韩国造型艺术展及研究会 韩国
2006年 华东地区雕塑邀请展 上海
2005年 美国北卡莱娜因州seagrove 国际陶艺研讨会 美国
1999、2003、2005、2007年中国美院青年陶艺家双年展 杭州
1999、2002年 "韩、中、日青瓷艺术展" 韩国

获奖：
2009年 江西省第十一届美术作品展二等奖
2008年 第五届青年美术作品展一等奖、三等奖
2006年 第八届全国陶瓷艺术设计创新评比金奖
2002年 第七届全国陶瓷艺术设计创新评比银奖

收藏：
2007年 作品《菊篱情》由中国国家博物馆艺术品中心收藏
2007年 作品《站立的鱼》由芬兰赫尔辛基国家设计博物馆收藏
2006年 作品《花语》由浙江省美术馆收藏
2000年 作品《游鱼》由山东省淄博市政府收藏

孟福伟

1976年出生，籍贯四川广元青川
2006年获中央美术学院雕塑系学士学位
1997年9月-2000年7月于四川省青川县三锅中学任教全校美术
2006年分配于景德镇陶瓷学院任教至今

主要展览，学术活动：
2009年　作品《临晨》、《追梦》参加2009年第五届中国.宋庄文化艺术节
2008年　作品《2008.5.12》参加中国文化部、中国美术馆主办"文思·物语"首届赴台大陆当代陶艺作品展
2008年　作品《农家饭》参加第43届国际陶协IAC2008西安《中国现代陶艺展》
2007年　作品《父老乡亲》、《航母》参加北京牛画廊《陶艺中国—学院陶艺家作品展》
2007年　作品《赶场天》参加2007中国景德镇国际陶瓷博览会展览

获奖：
2009年　作品《生死时速》入选第十一届全国美展陶艺展，并获提名奖
2006年　作品《2005年12月4日的三锅石》获全国高校雕塑优秀毕业作品展佳作奖
2006年　作品《2005年12月4日的三锅石》获中央美术学院毕业展一等奖
2003年　作品《吃酒席》获中央美术学院优秀作品展二等奖

周 武

1983年毕业于浙江龙泉陶瓷学校

1983年至1988年师从徐朝兴先生，工作于龙泉青瓷研究所

1992年毕业于浙江美术学院（今中国美术学院）陶瓷艺术专业，留校执教

2008年应邀赴日本东京艺术大学讲学

现任中国美术学院公共艺术学院副院长、陶瓷与工艺美术系主任、副教授、硕士研究生导师

中国美术学院学位委员

中国美术家协会会员

浙江省环境艺术家协会理事

主要展览，学术活动：

2009年	第十一届全国美术作品展	福建
2009年	2009韩国第五届国际陶艺展	韩国
2008年	日本亚洲国际陶艺展	日本
2006年	第六届上海双年展—超设计	上海
2006年	中国美术馆当代陶瓷艺术邀请展	北京
2004年	第十届全国美术作品展	上海
2002年	印记与当代—当代中国陶艺欧美巡回展	瑞士
2002年	第三十八届国际陶艺双年展—瓦落里	法国
2001年	五大洲"世界的色彩—陶艺提名展"	法国

获奖：

2004年 浙江省第十一届美术作品展铜奖

2001年 第一届全国陶瓷艺术与设计展览和评比优秀奖

1999年 庆祝国庆五十周年美术展览银奖

1999年 第九届全国美术展览铜奖

收藏：

作品被浙江美术馆、西湖美术馆、广州大学城美术馆、法国亚眠文化中心等机构收藏

郑 宁

1958年出生

1982年毕业于中央工艺美术学院（今清华大学美术学院）陶瓷美术系并留校任教

1993年作为访问学者赴日本东京艺术大学研究陶艺

现为清华大学美术学院陶瓷艺术设计系教授、系主任、博士生导师

清华大学陶艺与公共艺术研究所所长

国际陶艺教育交流学会副会长

北京市高等院校艺术教育研究会理事

中国美术家协会会员

主要展览，学术活动：

2006年策划、主持清华大学首届ISCAEE国际陶艺教育交流年会

2004年在清华大学美术学院举办"郑宁陶艺展"

获奖：

《陶质餐具》获第九届全国美术作品展优秀奖

《陶城》获艺术与科学国际作品展优秀奖

《曼哈顿》获中国美术家协会第一届全国陶艺展优秀奖

胡小军

1967年出生于南京
1990年毕业于景德镇陶瓷学院美术系
1992年进入杭州大学历史系任教，同时攻读历史学硕士
1998年至今在浙江大学人文学院任教
现为人文学院艺术系副教授、硕士生导师，主持浙江大学陶瓷艺术教学研究方向
中国美术家协会会员

主要展览

2008年	"红颜·芳华"朱德群胡小军联展	上海
	第六届中国当代青年陶艺家作品展	杭州
2008年	国际陶艺大会（IAC）暨作品展	西安
	"三国演义"中日韩现代陶艺新世代交流展	佛山
	当代陶艺名家联展	上海
2007年	中国创意产业博览会	杭州
	第35届塞万提斯国际艺术节·中国陶艺精品展	墨西哥
2004年	国际陶艺学会人会（IAC）	韩国
2002年	中国当代青年陶艺家作品展	杭州
2001年	世界陶瓷双年展——国际竞赛展	韩国
	第一届全国陶瓷艺术与设计评比赛	北京
2000年	中国当代青年陶艺家作品展	杭州
1998年	首届当代中国青年陶艺家作品双年展	杭州
1997年	首届中国现代陶艺展	上海
1995年	中国美术家学院精品大展	美国
1993年	中国艺术家作品联展	新加坡

姚永康

1942年出生，籍贯浙江宁波
联合国陶艺会会员（IAC会员）
中国美术协会会员
景德镇陶瓷学院教授
江西省雕塑艺委会主任
高岭陶艺协会会长
享受国务院政府特殊津贴

主要展览，学术活动：
2006年 法国瓦劳黑斯陶艺双年展
2006年 韩国国际陶艺家创作营暨邀请展

获奖：
1986—2009年 雕塑作品《难忘时刻》、《和谐》、《觉醒》、《时代》分别获全国第六届、第七届、第八届、第十届、第十一届美术作品展优秀奖
1999年 城雕作品（大型陶瓷雕塑）《瓷魂》组成的《江西瓷园》门前景点获中国昆明世界园艺博览会金奖
1989年 雕塑作品《陶》获中国西湖美术节大奖
1987年 城雕作品《陶与瓷》获中国首届城市雕塑评比优秀奖
1984年 城雕方案作品《智魔》获全国首届城市雕塑规划奖
1982年 应上海美术电影制片厂特邀为在国内外至今仍第一部陶瓷雕塑、陶艺美术动画片《瓷娃娃》中任美术，该片获1983年中国电影美术片百花奖

收藏：
作品《世纪娃》被收藏

黄焕义

1985年获景德镇陶瓷学院学士学位
2006年获硕士学位
现为景德镇陶瓷学院陶瓷美术学院教授、硕士生导师
享受国务院特殊津贴
中国美术家协会会员
江西省政协委员
景德镇市政协常委
江西省骨干教师

主要展览，学术活动：
2009年 大陆当代陶艺展　　　　　　　　　　　　　中国台湾
2006年 当代陶艺双年展　　　　　　　　　　　　　法国
2001年 世界陶艺双年展之"世界陶艺广场展"　　　　韩国
1999年 作品入选世界陶艺大会作品展　　　　　　　荷兰
1999年 世界陶艺大会作品展　　　　　　　　　　　荷兰
1996年 日本第一届亚洲工艺展　　　　　　　　　　日本
1992年 日本美浓第三届展　　　　　　　　　　　　日本

获奖：
陶艺作品曾获国家级一 、二、三等奖

康青

1989年毕业于浙江美术学院（今中国美术学院）陶艺专业
1989–1999年任教于景德镇陶瓷学院
1999年–至今任教于上海大学美术学院
2001年 短期任教于哈佛大学

主要展览，学术活动：

2006年	Vallauris陶艺双年展	法国
2006年	中国当代陶艺大展	北京
2005年	世界博物馆文化博览会世界陶瓷大展	首尔
2004年	第四届中国陶艺双年展	杭州
2004年	景德镇千年国际陶艺邀请展	景德镇
2003年	上海美术大展	上海
2003年	第六届Macsabal柴烧艺术节	韩国
2002年	"丝绸之路"艺术节	华盛顿
2002年	"虎子"陶艺展	中国香港
2001年	"舞蹈与器具"	丹麦
2001年	"中国陶艺六人"	美国
2001年	"美国的中国青花陶瓷"	美国
2001年	第五届Macsabal柴烧艺术节	韩国

蒋颜泽

1997年获南京艺术学院设计系学士学位
2000年获景德镇陶瓷学院美术系硕士学位
现为南京艺术学院设计学院副教授、现代手工艺系副主任、陶艺工作室主任
联合国教科文组织国际陶艺协会(IAC)会员

主要展览, 学术活动:

2009年	"国际陶艺巡回展"	印度、瑞士
2009年	国际工艺美术双年竞赛展	韩国
2008年	第六届中国当代青年陶艺家双年展	杭州
2007年	第四届国际陶艺双年竞赛展	韩国
2006年	第十一届澳大利亚国家陶艺年会展	澳大利亚
2005年	当代国际餐具展	英国
2004年	个人艺术展	澳大利亚

获奖:

2009年 作品《杯子的形式》获第四届现代手工艺学院展学院奖
2006年 作品《集合》系列获第二届现代手工艺学院展学院奖
2006年 作品《集合-2》获第八届全国陶瓷艺术与设计创新评比银奖
2004年 作品《仪式》获第一届台湾国际陶艺双年展优选奖
2004年 作品《游行的茶壶》获澳大利亚悉尼梅尔基金国际陶艺竞赛首奖

收藏:

多件作品被澳大利亚国立大学、澳大利亚Shepparton艺术画廊、墨尔本维多利亚陶艺协会、美国
Garth Clark陶艺画廊、丹麦Guldagergaard国际陶艺中心、中国台湾台北莺歌陶瓷博物馆所收藏

戴雨享

1989年毕业于浙江美术学院（今中国美术学院）
现为中国美术学院陶艺系教授、硕士生导师
中国美术家协会会员
世界文化艺术研究中心研究员
中国艺术品投资协会副会长
中国陶瓷艺术收藏家协会秘书长

主要展览，学术活动：
2009年　全国第十一届美术作品展
2008年　大瓷大杯—戴雨享陶艺作品展
　　　　中日韩三国演义陶艺作品交流展
2007年　"对流2007"—宁波当代陶艺展
2006年　第七届中国工艺美术精品博览会
　　　　中国美术馆陶瓷艺术作品邀请展
2004年　中法文化年—中国现代陶艺展
　　　　东西文化—陶艺作品交流展
1999年　千禧两岸陶艺作品交流展

获奖：
2008年　国际陶艺教育年会陶艺作品展优秀作品奖
2007年　首届中国美术教师艺术作品年度奖银奖
2006年　第八届全国陶瓷艺术与设计评比金奖
2006年　第七届中国工艺美术精品展金奖
2004年　浙江省第十一届美术作品展优秀作品奖
2002年　第七届全国陶瓷艺术与设计评比优秀作品奖
2001年　第一届全国陶瓷艺术与设计展评优秀作品奖
1999年　第九届全国美术作品展铜奖

魏 华

1989年毕业于广州美术学院雕塑系
现任广州美术学院壁画工作室副教授

主要展览，学术活动：

2009年	第十一届全国美展—壁画、陶艺	北京
2009年	文思•物语—大陆当代陶艺展	中国台湾
2008年	第六届中国当代青年陶艺家作品双年展	杭州
2008年	首届纽约亚洲当代艺术展	纽约
2007年	广东首届陶艺大展	广州
	中国当代陶艺五人作品展	纽约
2006年	洁具梦游•当代艺术展	韩国
2005年	沟通与扩散•中日韩国际陶艺展	韩国
2004年	一中百味•中国当代陶艺展	上海
2003年	奥赛罗陶艺展	挪威
2001年	中国陶瓷艺术展	北京
2001年	WATERSHED陶艺中心工作营	美国

收藏：
广东省美术馆
广东石湾陶瓷博物馆
浙江省美术馆
挪威VINGHHND博物馆
韩国中央大学美术馆
韩国MIRAL美术馆
纽约时代美术馆
荷兰Drents博物馆

后 记

童书业先生在《中国瓷器史概论》开篇中指出，"瓷器是中国最著名的手工艺术品之一，它有二千年以上的光荣历史，它几乎代表了中国的手工艺术品。"

陶艺是实用加审美的手工文化，不仅予人以美的享受，且更具有丰富的文化内涵，是艺术史上的一朵奇葩。在我国，陶艺不仅有着悠久的历史文化积淀，而且还有深厚本土资源的手工艺行业基础。新中国成立以后，国家高级领导即指示开展高等陶瓷艺术教育的恢复工作；改革开放以来学院当代陶艺教育受到有关部门的重视，并得到社会各界的广泛关注和支持，取得了长足的发展。然而，学院当代陶艺教育研究的核心并不仅仅是学院陶艺创作的教育研究，他们还肩负着复兴民族陶瓷文化的使命和职责。这一次由美术报社、浙窑国际创作中心、中国美术学院公共艺术学院陶瓷与工艺美术系共同主办，由浙窑美术馆承办的"中国当代学院陶艺三十家"——暨2009年度美术报艺术节陶艺家学术提名展，是我国学院陶艺一次高水准的专题性学术展览，它具有一定的规模，同时也较为全面地展现了当代学院陶艺的风貌。

通过不同地域学院陶艺文化的交流，不仅可以构建起陶艺学术文化交流的平台，还可以促进从陶者彼此间的了解和信任，建立起和谐和良好的友谊。这种不同地域间的学术交流无疑将对当代陶艺的发展起到积极的促进作用，也为当下的陶艺创作研究提供和积累了宝贵的经验。

本次展览画册编纂工作因时间短，校对录入等工作千头万绪，幸得郑怡、陆丽萍、杨雪、袁学萍等友人的鼎力，勉力完成，仓促之际，难免疏漏，敬请大家指正。

该活动得以顺利进行，画册如期与大家见面，主要得益于业界友人对弘扬当代陶艺文化的重视。在此，笔者谨代表画册主编和编委团队，一并致谢！

周武
2009年11月19日

美术报艺术节艺术委员会：

名誉主任/ 肖　峰

主　　任/ 许　江

副 主 任/ 杨晓阳　施大畏　王　赞

秘 书 长/ 王　平（兼）

副秘书长/ 谢　海　蔡树农

委　　员/ 王伯敏　吴山明　何水法　朱关田　林　岫　韩　硕　孔维克
王传峰　刘　正　高　照　陈履生　于志学　尚　辉　王　平　张国琳

美术报艺术节执行委员会：

主　　任/ 江　坪

执行主任/ 傅通先　蔡景富　任　行

秘 书 长/ 韩洪刚

副秘书长/ 唐永明　潘欣信

委　　员/ 孙　永　朱国才　孟云生　马锋辉　张　松　金耀耿　张建国
斯舜威　檀　梅　周瑞文　周　武　乔宜男　刘一丁　司文阁

展览主办/ 美术报社　浙窑国际创作中心　中国美术学院公共艺术学院陶瓷与工艺美术系
展览承办/ 浙窑美术馆
展览画册主编/ 刘　正　周　武　司文阁
展览画册编委/ 郑　怡　陆丽萍　杨　雪　袁学萍

策　　划：刘正　王平　周武　司文阁　韩洪刚
主　　编：刘正　周武　司文阁
编　　委：郑怡　陆丽萍　杨雪　袁学萍

责任编辑：祝平凡
特邀编辑：赵跃鹏
装帧设计：周武　郑怡　杨雪
责任校对：柴伟斌
责任出版：葛炜光

图书在版编目（ＣＩＰ）数据

中国当代学院派陶艺三十家/刘正，周武，司文阁主编.
—杭州：中国美术学院出版社，2009.12
 ISBN 978-7-81083-916-7

 Ⅰ．中…　Ⅱ．①刘…②周…③司…　Ⅲ．陶瓷—工艺美术
—作品集—中国—现代 Ⅳ.J527

 中国版本图书馆CIP数据核字(2009)第229643号

中国当代学院派陶艺三十家
刘正　周武　司文阁　主编

出 品 人：傅新生
出版发行：中国美术学院出版社
地　　址：中国·杭州南山路218号 / 邮政编码：310002
http://www.caapress.com
经　　销：全国新华书店
制版印刷：杭州罗氏印刷有限公司
版　　次：2010年1月第1版
印　　次：2010年1月第1次印刷
印　　张：11.5
开　　本：889mm×1194mm　1/16
图　　数：110幅
字　　数：12千
ISBN 978-7-81083-916-7
定　　价：120.00元